MENU DESIGN

WHAT'S FOR LUNCH?

MENU DESIGN
WHAT'S FOR LUNCH?

Copyright © 2011 Instituto Monsa de ediciones

Editor, concept, and project director
Josep María Minguet

Co-author
Marc Gimenez

Art director
Louis Bou
(equipo editorial Monsa)

Translation
Babyl Traducciones

2011 © INSTITUTO MONSA DE EDICIONES
Gravina 43 (08930)
Sant Adrià de Besòs
Barcelona
Tlf. +34 93 381 00 50
Fax.+34 93 381 00 93

Visit our official online store
www.monsashop.com
www.monsa.com
monsa@monsa.com

ISBN: 978-84-15223-37-5
D.L. B34047-2011

Printed in Spain by Gayban

MENU DESIGN

WHAT'S FOR LUNCH?

monsa

INDEX

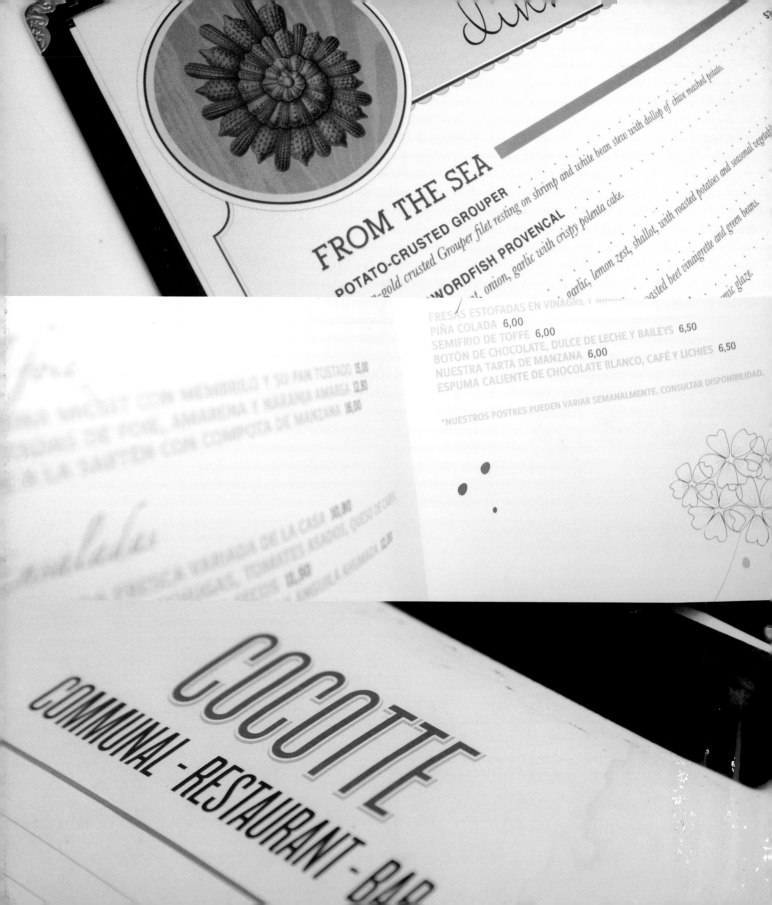

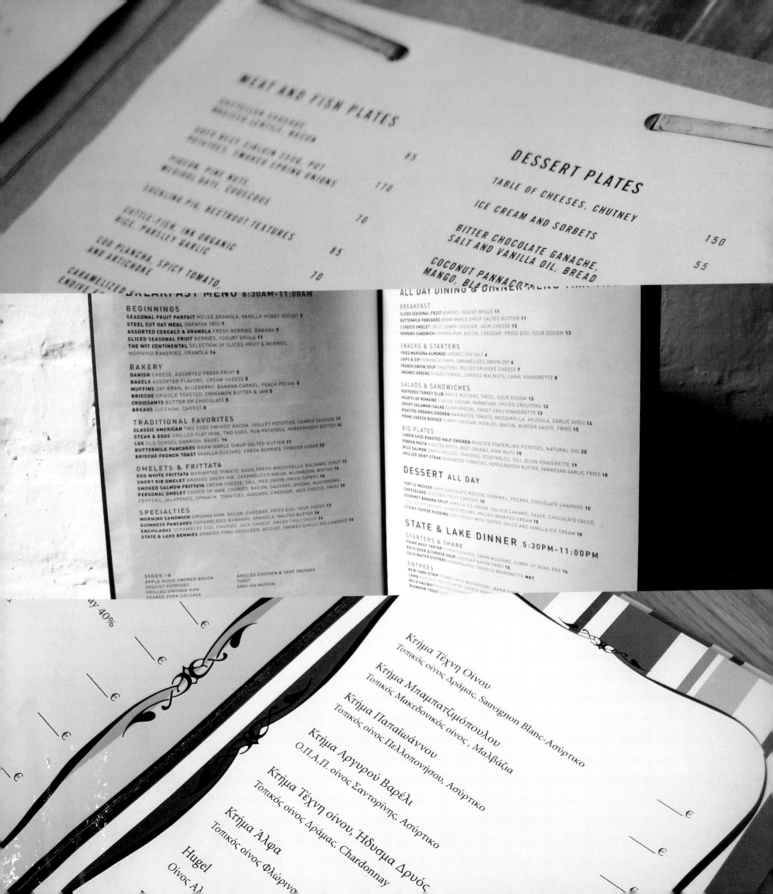

MEAT AND FISH PLATES

PORTUGUESE SAUSAGE
BRAISED LENTILS, BACON

OXEN BEEF SIRLOIN 250G, POT
POTATOES, SMOKED SPRING ONIONS 170

PIGEON, PINE NUTS
MEDJOOL DATE, COUSCOUS

COCKLING PIE, BEETROOT TEXTURES 70

CUTTLE-FISH INK ORGANIC
RICE, PARSLEY GARLIC 85

COD PLANCHA, SPICY TOMATO,
AND ARTICHOKE 70

CARAMELIZED ...
ENDIVE ...

85

DESSERT PLATES

TABLE OF CHEESES, CHUTNEY

ICE CREAM AND SORBETS 150

BITTER CHOCOLATE GANACHE,
SALT AND VANILLA OIL, BREAD 55

COCONUT PANNACOTTA
MANGO, BLACK ...

BREAKFAST MENU 6:30AM-11:00AM

BEGINNINGS
SEASONAL FRUIT PARFAIT HOUSE GRANOLA, VANILLA HONEY YOGURT 9
STEEL CUT OAT MEAL GARNISH TRIO 7
ASSORTED CEREALS & GRANOLA FRESH BERRIES, BANANA 7
SLICED SEASONAL FRUIT BERRIES, YOGURT BRULE 11
THE WIT CONTINENTAL SELECTION OF SLICED FRUIT & BERRIES,
MORNING BAKERIES, GRANOLA 14

BAKERY
DANISH CHEESE, ASSORTED FRESH FRUIT 5
BAGELS ASSORTED FLAVORS, CREAM CHEESE 5
MUFFINS OAT BRAN, BLUEBERRY, BANANA CARMEL, PEACH PECAN 5
BRIOCHE GRIDDLE TOASTED, CINNAMON BUTTER & JAM 5
CROISSANTS BUTTER OR CHOCOLATE 5
BREADS ZUCCHINI, CARROT 5

TRADITIONAL FAVORITES
CLASSIC AMERICAN TWO EGGS SMOKED BACON, SKILLET POTATOES, SEARED SAUSAGE 13
STEAK & EGGS GRILLED FLAT IRON, TWO EGGS, PUB POTATOES, HORSERADISH BUTTER 16
LOX OLD SCHOOL GARNISH, BAGEL 14
BUTTERMILK PANCAKES WARM MAPLE SYRUP SALTED BUTTER 11
BRIOCHE FRENCH TOAST VANILLA CUSTARD, FRESH BERRIES, POWDER SUGAR 12

OMELETS & FRITTATA
EGG WHITE FRITTATA MARINATED TOMATO, BASIL, FRESH MOZZARELLA, BALSAMIC SYRUP 12
SHORT RIB OMELET BRAISED SHORT RIB, CARAMELIZED ONION, MUSHROOM, MAYTAG 16
SMOKED SALMON FRITTATA CREAM CHEESE, DILL, RED ONION, FRIED CAPERS 15
PERSONAL OMELET CHOICE OF HAM, CHORIZO, BACON, SAUSAGE, ONIONS, MUSHROOMS,
PEPPERS, JALAPENOS, SPINACH, TOMATOES, AVOCADO, CHEDDAR, JACK CHEESE, SWISS 15

SPECIALTIES
MORNING SANDWICH VIRGINIA HAM, BACON, CHEDDAR, FRIED EGG, SOUR DOUGH 13
GUINNESS PANCAKES CARAMELIZED BANANAS, GRANOLA, MALTED BUTTER 14
ENCHILADAS SCRAMBLED EGG, CHORIZO, JACK CHEESE, GREEN CHILI SAUCE 14
STATE & LAKE BENNIES BRAISED PORK SHOULDER, BISCUIT, SMOKED GARLIC HOLLANDAISE 16

SIDES - 6
APPLE WOOD SMOKED BACON GRILLED CHICKEN & SAGE SAUSAGE
SKILLET POTATOES TOAST
GRILLED VIRGINIA HAM ENGLISH MUFFIN
SEARED PORK SAUSAGE

ALL DAY DINING & DINNER MENU

BREAKFAST
SLICED SEASONAL FRUIT BERRIES, YOGURT BRULE 11
BUTTERMILK PANCAKES WARM MAPLE SYRUP SALTED BUTTER 11
3 CHEESE OMELET SWISS, SHARP CHEDDAR, JACK CHEESE 13
MORNING SANDWICH VIRGINIA HAM, BACON, CHEDDAR, FRIED EGG, SOUR DOUGH 13

SNACKS & STARTERS
FRIED MARCONA ALMONDS SMOKED SEA SALT 6
CHIPS & DIP HOMEMADE CHIPS, CARAMELIZED ONION DIP 6
FRENCH ONION SOUP CROUTONT, MELTED GRUYERE CHEESE 7
ORGANIC GREENS SHAVED FENNEL, CANDIED WALNUTS, CHIVE VINAIGRETTE 8

SALADS & SANDWICHES
PEPPERED TURKEY CLUB MAPLE MUSTARD, SWISS, SOUR DOUGH 13
HEARTS OF ROMAINE CLASSIC CAESAR, PARMESAN, SPICED CROUTONS 12
CRISPY CALAMARI SALAD ASIAN GREENS, SWEET CHILI VINAIGRETTE 13
ROASTED ORGANIC CHICKEN MARINATED TOMATO, MOZZARELLA, ARUGULA, GARLIC AIOLI 14
PRIME CHEESE BURGER SHARP CHEDDAR, PICKLES, BACON, BURGER SAUCE, FRIES 15

BIG PLATES
LEMON SAGE ROASTED HALF CHICKEN ROASTED FINGERLING POTATOES, NATURAL JUS 20
RIBBON PASTA ROASTED BEETS, BEET GREENS, PINE NUTS 15
WILD SALMON SIMPLY GRILLED, SEASONAL VEGETABLES, DILL DIJON VINAIGRETTE 19
GRILLED SKIRT STEAK MARINATED TOMATOES, HORSERADISH BUTTER, PARMESAN GARLIC FRIES 18

DESSERT ALL DAY
TURTLE MOUSSE DARK CHOCOLATE MOUSSE, CARAMEL, PECANS, CHOCOLATE SHAVINGS 10
CHEESECAKE SEASONAL FRUIT COMPOTE 10
GOURMET BANANA SPLIT VANILLA ICE CREAM, SALTED CARAMEL SAUCE, CHOCOLATE SAUCE,
SALTED PISTACHIOS, GLAZED PECANS, MALIBU WHIPPED CREAM 10
STICKY TOFFEE PUDDING OOEY OOELY WITH TOFFEE SAUCE AND VANILLA ICE CREAM 10

STATE & LAKE DINNER 5:30PM-11:00PM

STARTERS & SHARE
PRIME BEEF TARTAR CUMIN SCENTED, GRAIN MUSTARD, SUNNY UP QUAIL EGG 14
BOCK BEER & CHEESE SOUP CHEDDAR, BACON FRIES 10
COLD WATER OYSTERS HORSERADISH, TABASCO MIGNONETTE 15

ENTREES
NEW YORK STRIP BUTTERED WILD MUSHROOMS, WARM ...
LAMB ROASTED LEG COUNTRY CHEESE POLENTA, WARM ...
WILD HALIBUT POACHED DUCK EGG ...
RAINBOW TROUT LIGHTLY ...

Κτῆμα Τέχνη Οίνου
Τοπικός οίνος Δράμας, Sauvignon Blanc-Ασύρτικο

Κτῆμα Μπαμπατζιμόπουλου
Τοπικός Μακεδονικός οίνος, Μαλβάζια

Κτῆμα Παπαϊωάννου
Τοπικός οίνος Πελλοπονήσου, Ασύρτικο

Κτῆμα Αργυρού Βαρέλι
Ο.Π.Α.Π. οίνος Σαντορίνης, Ασύρτικο

Κτῆμα Τέχνη οίνου, Ήδυσμα Δρυός
Τοπικός οίνος Δράμας, Chardonnay

Κτῆμα Άλφα
Τοπικός οίνος Φλώρινα

Hugel
Οίνος Αλ...

boisson glacée

presser
crème

VERRE pilée long
frais glaçons
pistache ARÔME FRUIT
1 boule MIXER
lait été
VELOUTÉ
café fraise BULGARE
goût 6
Frappé
naturel
SMOOTHIE
vanille YAOURT BOISSON
summer
fresh
JUS du
froid chocolat désaltère
et
onctueux

Menu– from the French menu– is a species of document offered in any bar or restaurant which shows customers a list of dish suggestions they might like to enjoy. The menu tends to be divided into different types of dishes ranging from meat, pasta, fish, or by the cuisines of different countries. Within the different types of menus we could find wine lists, desserts, bottled water, and so on. This visual book provides us with a wide range of projects from different countries including the sources of the design inspiration from the restaurant for which it is intended.

Restaurants from all over the world are featured, whose menus are created and designed to bring their guests to a world of sensations or feelings merely upon opening them up, something different from those more conventional. In this compilation of menus we will find those from the four cardinal points of Europe, from South America to the North, and even stretching as far as Australia. In the book we come across all types of menus, in different shapes and sizes, those with relief, cut-outs, drawn on the wall or in pieces of wood. All the studios or agencies commissioned for these projects have tried to instill the very spirit and soul of the restaurant. A menu signifies anywhere from 20% to 30% of a restaurant's image, a fact we do not bear so much in mind when we find ourselves in one, given the importance it has. What's for lunch?

El menú es una palabra que proviene del francés. Se trata de una especie de carta que se ofrece a los clientes en los restaurantes y bares en el que aparecen todas las sugerencias de platos o bebidas que se pueden degustar en dicho local. El menú tiende a estar dividido en distintos tipos de platos, como pasta, carne y pescado o en las diferentes comidas de cada país. También existen los menús dedicados a los vinos, postres o botellas de agua. Este libro nos muestra una variada selección de diseños de cartas de restaurantes de todo el mundo. Cada proyecto se desarrolla ampliamente con fotografías y una explicación detallada de la inspiración de cada diseño.

Hemos incluído cartas de menus que destacan por su originalidad y por su diseño. Menus nada convencionales que transportan a los clientes a un mundo lleno de nuevas sensaciones nada más abrirlos. Esta recopilación incluye proyectos de Europa, América y Australia por lo que nos encontraremos todo tipo de diseños e infinidad de formas, tamaños, relieves y troquelados o dibujados en las paredes y en trozos de madera. El diseño del menú representa casi el 30% de la imagen de un restaurante, un hecho al que psicológicamente no le damos la importancia que realmente tiene y simplemente nos preguntamos: ¿Qué hay para comer?

EL CONJURO

STUDIO: *ELEPHANT TALK* / DESIGNER: *JOSÉ ANTONIO GUTIÉRREZ LÓPEZ*, *DARTINA GÓMEZ RODRIGUEZ* / MÁLAGA, SPAIN / WWW.ELEPHANTTALKESTUDIO.COM

El Conjuro creates its dishes from products found in the Mediterranean diet, and we took this as our foundation, styling fresh and luminous graphics that describe both traditional style and up-to-date cuisine at the same time. The color blue was taken from the colors of the sea and sky that can be seen 365 days a year from the tables of the restaurant; the flowers, from the flowerpots Mediterranean coastal towns abound in, somehow evoke the ingredients that later form part of the chef's recipes. All was printed on rather thick paper, to maintain a strong presence on the table, applying a matte lamination to make them last longer.

El Conjuro crea sus platos con productos de la dieta mediterránea, y nos basamos en eso para elaborar una gráfica luminosa y fresca, que mostrara a un mismo tiempo el estilo tradicional y la revisión actual de su cocina. El azul surge del color del cielo y el mar, que se pueden ver casi los 365 días del año desde las mesas de este restaurante; y las flores, de las macetas que lucen los pueblos de la costa mediterránea, evocando de alguna manera los ingredientes que luego forman parte de las recetas del cocinero. Se hizo una impresión sobre un papel de bastante grosor, que mantuviese la presencia en las mesas, y se le aplicó un plastificado mate para hacerlas más duraderas.

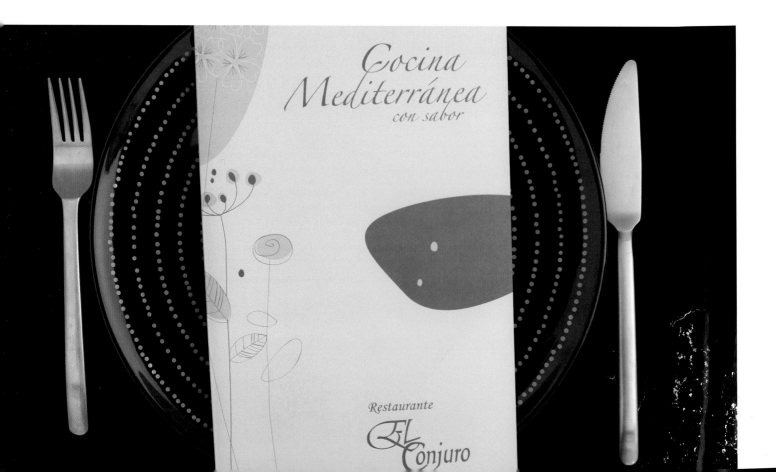

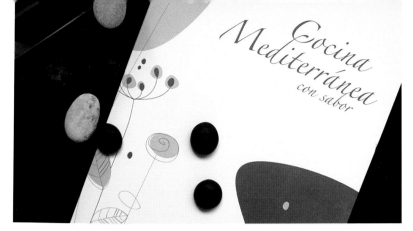

Cocina
Mediterránea
con sabor

Platos con *

HUEVOS ROTOS CON PA
SALTEADO DE BOLETUS Y
PUNTILLITAS DE CALAMAR CO

El foie

TERRINA MICUIT CON MEMBRILO Y
TOSTADAS DE FOIE, AMARENA Y
FOIE A LA SARTÉN CON C

Ensal

U PAN TOSTADO 15,00
RANJA AMARGA 12,80
E MANZANA 16,00

LA CASA 10,80
ATES ASADOS, QUESO DE CABRA,
11,50
S Y ANGUILA AHUMADA 12,00

CADO 14,50

Y CARABINERO 16,00
16,50

EXCEPTO LOS RISSOTOS Y EL DE SEÑORITO

PIÑA
SEMIFRÍO DE
BOTÓN DE CHOCOL
NUESTRA TARTA DE MANZA
ESPUMA CALIENTE DE CHOCOLATE

*NUESTROS POSTRES PUEDEN VARIAR SEMANALMENTE. CONSUL

*NO ESTÁ INCLUIDO EL 7% DE IVA.

SANGACHO

STUDIO: *ELEPHANT TALK* / DESIGNER: *JOSÉ ANTONIO GUTIÉRREZ LÓPEZ, DARTINA GÓMEZ RODRIGUEZ* / MÁLAGA, SPAIN / WWW.ELEPHANTTALKESTUDIO.COM

Sangacho is a restaurant whose cooking style is strongly based on Italian cuisine. A sleek modern style was sought, a look to match the presentation of the dishes and interior design of the restaurant itself. The graphic elements we chose use the shape of the tiles dotted around the establishment, and inside the menu we used the same typographical pairing as the logo, to make it easier to identify. Thus was our intent, to have the customers stay in the restaurant as pleasant as possible right from the moment they chose their meal. The small print run was given a matte lamination to protect the menus and make them endure.

Sangacho es un restaurante que basa su menú en la cocina italiana. Para su imagen buscaban un estilo moderno y elegante, que fuese acorde con la presentación de los platos y el interiorismo del local. Como elemento gráfico utilizamos las formas de los azulejos que se encuentran en diferentes zonas del establecimiento, y para el interior de la carta usamos la misma pareja tipográfica que en el logo, con el objetivo de buscar una fácil lectura. Así intentamos hacer agradable al cliente su estancia en el restaurante desde el mismo momento de elegir los platos. La impresión fue una tirada corta a la que se le sumó un laminado mate para proteger y alargar la vida útil de la carta.

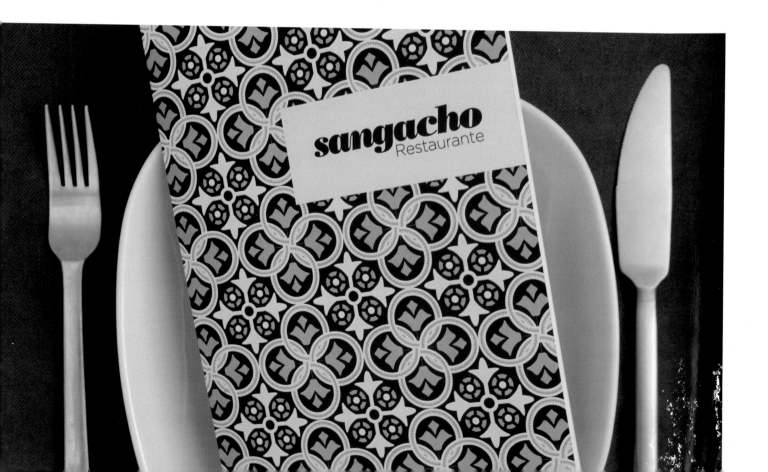

carpaccios

Solomillo ibérico con mostaza y bufa...

El carpaccio de El Conjuro (vieiras, bo...

Buey con parmesano, rúcula y manza...

Atún rojo, queso y manzana. 14,00

pastas frescas caseras

MESÓN EL POZO

Studio: *Gestocomunicación* / Illustration: *David Robles* / Designer: *David Robles* / Huelva, Spain / www.gestocomunicacion.com

Mesón El Pozo Restaurant Pricelist. Friendly yet suggestive strokes are used in graphics. The element of the 'Pozo', well in Spanish, is reflected in the tableware, thus making it the most important feature. The design includes illustrations, making it even more affable, as opposed to traditional restaurant menus, much colder in terms of charisma. Black and white lend the menu a clean, elegant and modern look that complements the traditional leanings of the establishment.

Carta de precios para el Restaurante Mesón El Pozo. Emplea una gráfica amable con trazos sugerentes. El elemento 'Pozo' queda reflejado en los cubiertos convirtiéndose así en el elemento más destacado. El diseño emplea ilustraciones, que le otorga afabilidad, en contraposición a las tradicionales cartas de restaurantes, de carisma más frío. El negro y el blanco le confiere una imagen de limpieza, elegancia y modernismo que se complementa con el establecimiento de corte tradicional.

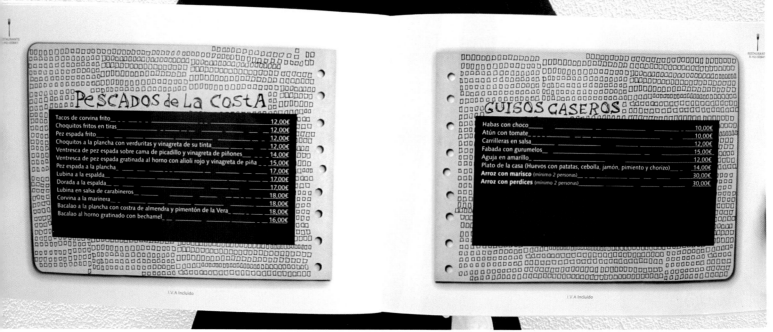

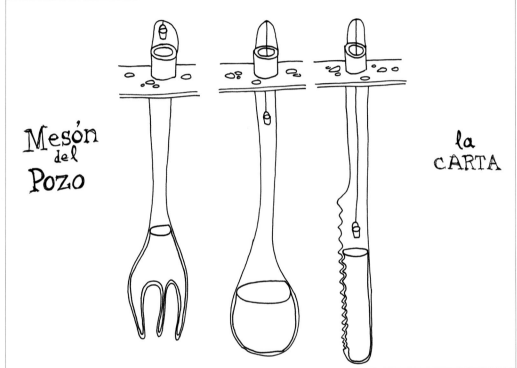

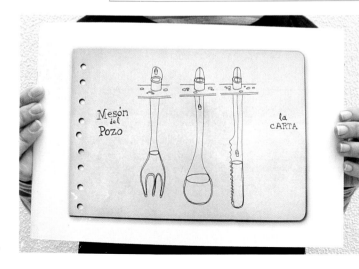

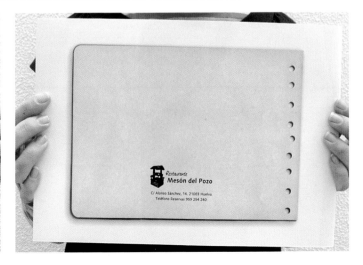

WHAT'S FOR LUNCH BY MESÓN EL POZO

INTERCAPEDO BISTRO

STUDIO: *KOLLOR* / ART DIRECTOR: *ERIK TENCER* / DESIGNER: *ÅSE EKSTRÖM* / PHOTO: *PETTER ERICSSON* / STOCKHOLM, SWEDEN / WWW.KOLLOR.COM

Restaurant located in the new centre of Malmö; Point Hyllie. This is the place where Danish and Swedish commuters find breakfast and coffee, nearby businesses gather for lunch and visitors to the Arena get a treat during breaks. Intercapedo in Latin, means a break between two parts, be it a concert or a game of sports. Intercapedo contacted Kollor with a request for a visual identity. The restaurants atmosphere and printed matter are both mirrored in the graphic profile, welcoming and mediating a feeling of warmth. Inspired by the chequered floor of the restaurant, the logotypes symbol has been develped into a set of chequered graphic elements.

Restaurante situado en el nuevo centro de Malmö; Point Hyllie. Es un lugar donde los daneses y los suecos que cruzan la frontera pueden desayunar y tomar café, los trabajadores de los negocios cercanos se reúnen para comer y los visitantes del estadio pueden darse un capricho durante las pausas. Intercapedo en latín significa pausa entre dos partes, ya sea en un concierto o en un partido de deporte. Intercapedo se puso en contacto con Kollor solicitando la creación de una identidad visual. El ambiente del restaurante y material impreso se reflejan en el perfil gráfico, que da la bienvenida y transmite la sensación de calidez. El símbolo del logotipo, inspirado en el suelo a cuadros del restaurante, se ha convertido en un conjunto de elementos gráficos a cuadros.

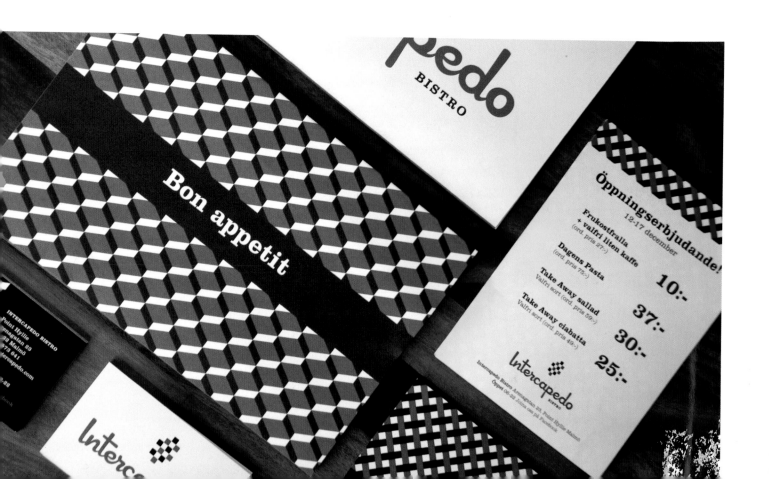

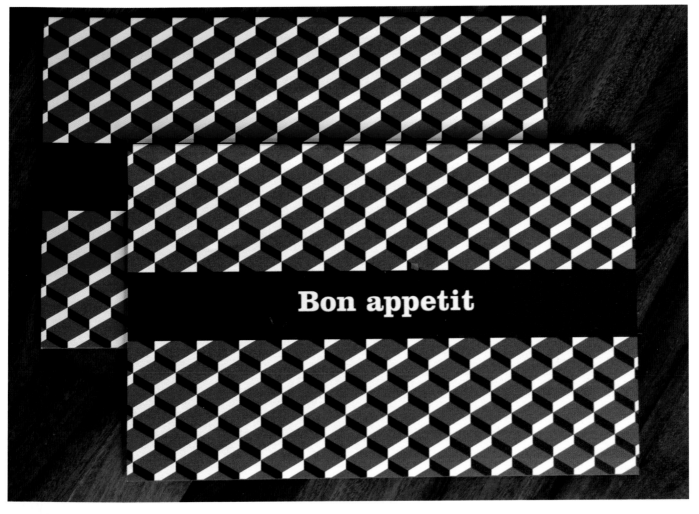

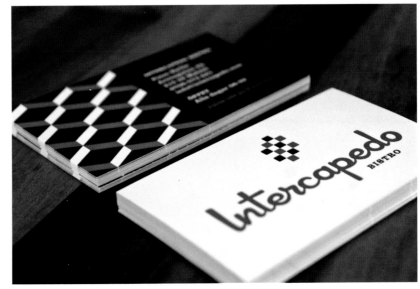

RESTAURANTE BERMEO

STUDIO: *Zorraquino* / ART DIRECTOR: *Miguel Zorraquino, Mirren Sánchez* / DESIGNER: *Miguel Zorraquino, Mirren Sánchez* / Bilbao, Spain
WWW.ZORRAQUINO.COM

The Ercilla Hotels Group went through on a significant overhaul with eyes to staying competitive in the face of the spectacular changes that had arisen in the so-called New Bilbao. Since its founding back in 1972, the Ercilla Group has stood out for a remarkable devotion to gastronomy. Proof of this is its legendary Restaurante Bermeo, awarded as Spain's best hotel restaurant and an absolute must in any restaurant guide. This is why we decided for an exquisite yet friendly look that expresses a feeling of belonging to prestigious Basque culinary traditions. The new logo came with the desire to mark a new visual code that would draw out all the appeal of the hearty yet varied Basque cooking the restaurant serves. The typeface and color helped us to create a new identity that would stress the idea of tradition, luxury and variety. As for the principal means of support, we presented a Menu, the Tasting Menu, the Wine List and the Dessert Menu that include the most authentic Basque cuisine.

El grupo Ercilla Hoteles había emprendido un importante proceso de renovación con el objetivo de mantener la competitividad tras los espectaculares cambios que dieron lugar al llamado nuevo Bilbao. Desde su fundación en 1972 el grupo Ercilla se ha distinguido por una esmerada dedicación por la gastronomía. Prueba de ello es el mítico Restaurante Bermeo, galardonado como mejor restaurante de hotel de España y de obligada mención en cualquier guía de restauración. Por ello, hemos apostado por una imagen exquisita y amable que expresa el sentimiento de pertenencia a las prestigiosas tradiciones gastronómicas vascas. El nuevo logotipo vino acompañado de la necesidad de un nuevo código visual que potenciara el atractivo de la amplia y variada gastronomía vasca. A través de la representación tipográfica y el color, hemos creado una nueva identidad que enfatiza la idea de tradición, riqueza y variedad. Como principales soportes de expresión gráfica presentamos: la Carta, el Menú Degustación, la Carta de Vinos y la Carta de Postres de la más autentica cocina vasca.

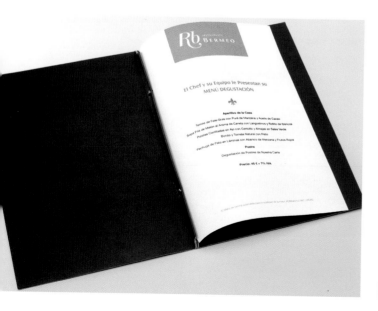

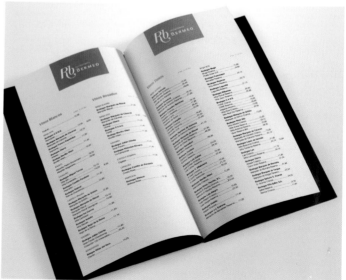

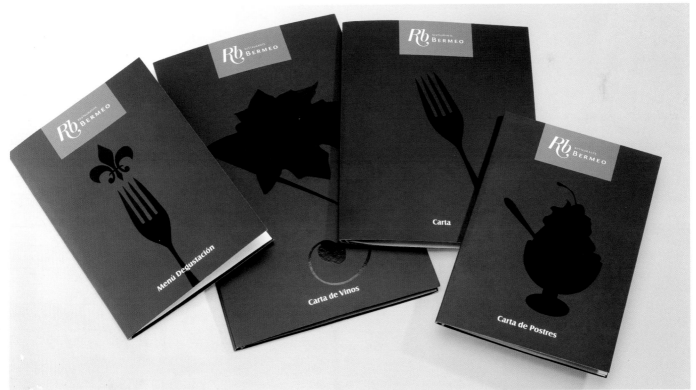

BELLA ITALIA WEINE

Studio: *Ippoloto Fleitz Group* / **Designer:** *Ippolito Fleitz Group* / Stuttgart, Germany / www.ifgroup.org

The colour scheme, choice of materials and content focus of the interior design provide the basis for the sphere of graphical representation. Large-scale collages applied as adhesive foils to the windows of the front facade pick up Sicilian clichés and symbolic imagery, in part ironically and in a surrealistic manner. These illustrations can also be found both in the fixtures and furnishings and in the wooden slats that serve as holders for the menu cards that vary on a daily basis. The simple, elegant logo lettering conveys class and style. Akzidenz Grotesk Condensed is used in various cuts as the business font. Combined with a classical serif script, it reflects typographically the Italian charm of the restaurant.

La combinación de colores, la elección de materiales y el enfoque en los contenidos del diseño interior proporcionan la base para el ámbito de la representación gráfica. Los collages de grandes dimensiones aplicados como láminas adhesivas a las ventanas de la fachada frontal recogen clichés sicilianos e imágenes simbólicas, con un poco de ironía y de forma surrealista. Estas ilustraciones también se pueden encontrar en los accesorios y los muebles, así como en las tablas de madera que sirven para sujetar los menús que varían a diario. Las letras simples y elegantes del logotipo transmiten clase y estilo. La letra Akzidenz Grotesk Condensed se utiliza en varios cortes como fuente corporativa. Combinada con una fuente Serif Script clásica, refleja tipográficamente el encanto italiano del restaurante.

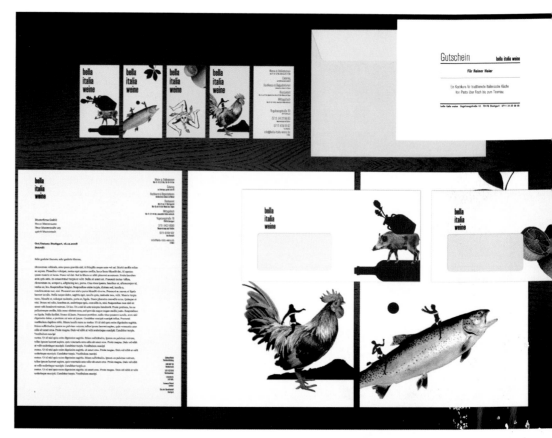

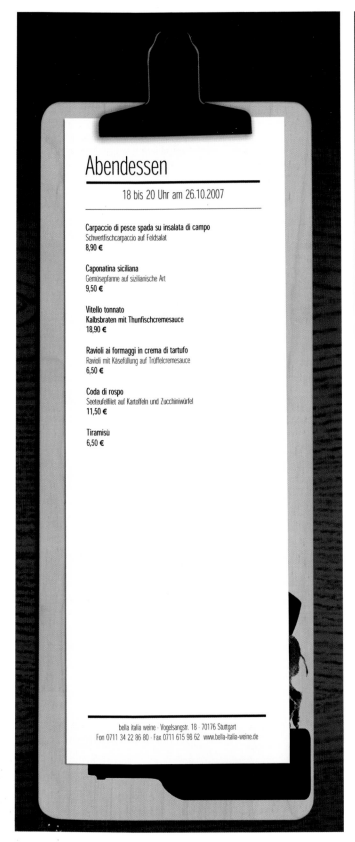

Abendessen

18 bis 20 Uhr am 26.10.2007

Carpaccio di pesce spada su insalata di campo
Schwertfischcarpaccio auf Feldsalat
8,90 €

Caponatina siciliana
Gemüsepfanne auf sizilianische Art
9,50 €

Vitello tonnato
Kalbsbraten mit Thunfischcremesauce
18,90 €

Ravioli ai formaggi in crema di tartufo
Ravioli mit Käsefüllung auf Trüffelcremesauce
6,50 €

Coda di rospo
Seeteufelfilet auf Kartoffeln und Zucchiniwürfel
11,50 €

Tiramisù
6,50 €

bella italia weine · Vogelsangstr. 18 · 70176 Stuttgart
Fon 0711 34 22 86 80 · Fax 0711 615 98 62 · www.bella-italia-weine.de

HOTEL INTERPLAZA

Studio: *Briostudio* / Designer: *Gisela Lucía Bainotti, María Cecilia /Kalinowski, Romina Paula Cicerello* / Córdoba, Argentina
WWW.BRIOSTUDIO.COM

This piece was designed under the premise of two fundamental criteria: appearance and functionality. Regarding the former, the objective behind the search for colors, textures, and the selection of images was to awaken the senses in those holding the menu in their hands, seducing them with the fresh sensation of a drink and presenting a new experience to be had. A visually balanced piece was developed, contrasting spaces drenched in color with those that are clean and bare. Textures and other resources were used and developed to visually identify the hotel, casting references to the upholstery and wallpaper of the elegant rooms, yet all characterized by a modern perspective. As for functionality, this was found in the design process, a parameter as important as appearance. It is essential for users to read it easily, and also keep the wait staff from being the main support, and answer questions that might be put forth from the menu before they are asked. This is why the information was typographically arranged into a hierarchy, a system of icons designed to explain to customers how each drink was made and the type of glasses used in each cocktail. What's more, a space was provided to offer additional information on various concepts through highlighted blocks of "Did you know?"

Esta pieza fue diseñada sobre la premisa de dos criterios fundamentales: estética y funcionalidad. En cuanto al primer aspecto, la búsqueda de colores, texturas y selección de imágenes, tuvieron como objetivo el despertar los sentidos de quien tuviera la carta en sus manos, para seducirlo con la sensación de frescura de los tragos y presentar una experiencia que invitara a ser vivida. Se desarrolló una pieza equilibrada visualmente, contrastando espacios de plenos de color y espacios despojados y limpios. Se utilizaron texturas y otros recursos desarrollados para la identidad visual del hotel, que remiten a tapizados y empapelados de elegantes espacios, pero caracterizados desde una perspectiva moderna. La funcionalidad, fue en el proceso de diseño, un parámetro tan importante como la estética. Es esencial facilitar la lectura al usuario, y por otro lado, evitar que el camarero deba ser el soporte, para explicar cuestiones que pueden estar planteadas de antemano en la carta. Para ello se jerarquizó tipográficamente la información y, se diseñó un sistema de íconos para informar a los clientes sobre modos de preparación y tipos de copas disponibles para cada trago. También se generó un espacio para brindar información adicional sobre diversos conceptos, a través de destacados "¿Sabía Usted?.

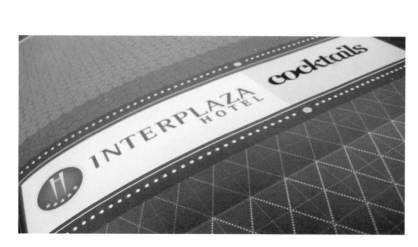

MARTINI
Gin Beefeaters, Martini's
Aceitunas y Twist
Beefeaters Gin, Dry Vermouth
Green Olives and Lemon Twist
Garnish

COSMOPOLITAN
Vodka Smirnoff,
Arándanos, Jugo de Lima
Smirnoff Vodka, Cranberry,
Cranberry

OLD FASHIONED

¿SABIA USTED?
En la década de 1860
la producción de ro
era mucho más
da y se añeja
aba un r

eaters y Bitters Angostura
eaters y Rodaja de Naranja
Vermouth, Angostura Bitters
ters Gin, Orange Slice

ITO
acardi Blanco, Jugo de Lima
r, Club Soda y Menta Fresca
di Light Rum, Lime Juice
ub Soda and Fresh Mint

ALEX
Coñac
Leche,
Nuez
Cogna
Cacao

MAN
Whisk
Bitters
Jim B
Verm
Marro

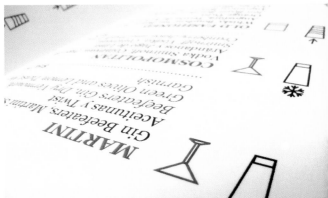

MARTINI
Gin Beefeaters, Martini's
Aceitunas y Twist
Beefeaters Gin, Dry Vermouth
Green Olives and Lemon Twist
Garnish

COSMOPOLITAN
Vodka Smirnoff,

References

Modo de preparación
aration method

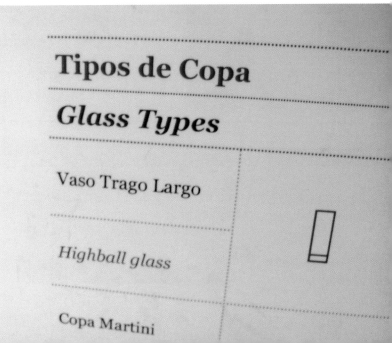

Tipos de Copa

Glass Types

Vaso Trago Largo

Highball glass

Copa Martini

CONCENTRIC RESTAURANTS

STUDIO: *BOYBURNSBARN* / CREATE DIRECTOR: *JOHN TURNER* / DESIGNER: *JOHN TURNER.* / NEW YORK, USA / WWW.BOYBURNSBARN.COM

In 2009 theWit Hotel became Chicago's newest and most ambitious boutique hotel. Located in the heart of Chicago's Loop in downtown, the hotel features three restaurants, Originally asked to create the identities for the three restaurants, BoyBurnsBarn was also brought in to handle a variety of the designs needed for the hotel itself. Included in those materials were all of the in-room dining menus that feature offerings from all three hotel restaurants. The "3 Experiences" menu was created to marry the three unique restaurants in one menu design. The "We're Waking Up Hungry" door hang menu was the accompanying piece featuring food from the restaurant State and Lake. A logo created for the movie theater SCREEN anchored around the iconic 3, 2, 1 countdown from old movie reels

En 2009 el Wit Hotel se convirtió en el hotel boutique más nuevo y más ambicioso de Chicago. Situado en el corazón del centro de Chicago, el hotel dispone de tres restaurantes. En un primer momento, se nos pidió que creáramos la identidad de los tres restaurantes, y también se incluyó a BoyBurnsBarn para que se ocupara de algunos diseños necesarios para el hotel. Entre estos materiales, se encontraban todas las cartas de las habitaciones que presentan la oferta de los tres restaurantes del hotel. La carta "3 Experiences" se creó para juntar los tres originales restaurantes en un solo diseño de carta. La carta "We're Waking Up Hungry", que se cuelga de la puerta, era la pieza complementaria que presenta la comida del restaurant State and Lake. Se utilizó un logotipo creado para la PANTALLA del cine que giraba alrededor de la icónica cuenta atrás 3,2,1 de los carretes de películas antiguos.

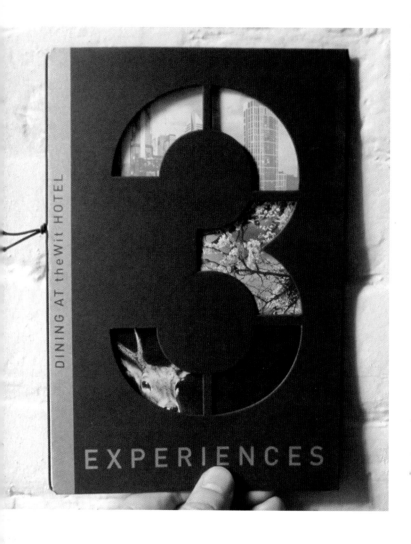

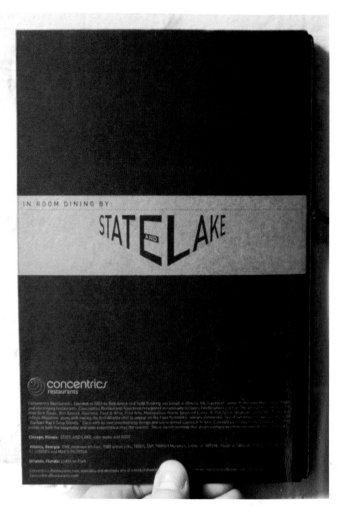

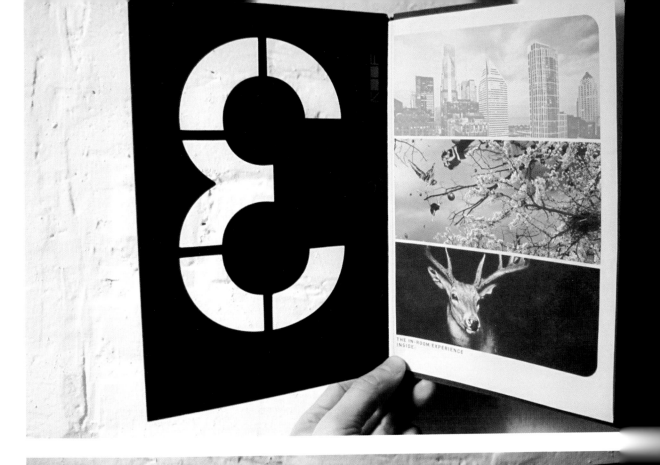

THE IN-ROOM EXPERIENCE INSIDE.

BREAKFAST MENU 6:30AM–11:00AM

BEGINNINGS
SEASONAL FRUIT PARFAIT HOUSE GRANOLA, VANILLA HONEY YOGURT 9
STEEL CUT OAT MEAL GARNISH TRIO 7
ASSORTED CEREALS & GRANOLA FRESH BERRIES, BANANA 9
SLICED SEASONAL FRUIT BERRIES, YOGURT BRULE 11
THE WIT CONTINENTAL SELECTION OF SLICED FRUIT & BERRIES, MORNING BAKERIES, GRANOLA 14

BAKERY
DANISH CHEESE, ASSORTED FRESH FRUIT 5
BAGELS ASSORTED FLAVORS, CREAM CHEESE 5
MUFFINS OAT BRAN, BLUEBERRY, BANANA CARMEL, PEACH PECAN 5
BRIOCHE GRIDDLE TOASTED, CINNAMON BUTTER & JAM 5
CROISSANTS BUTTER OR CHOCOLATE 5
BREADS ZUCCHINI, CARROT 5

TRADITIONAL FAVORITES
CLASSIC AMERICAN TWO EGGS SMOKED BACON, SKILLET POTATOES, SEARED SAUSAGE 11
STEAK & EGGS GRILLED FLAT IRON, TWO EGGS, PUB POTATOES, HORSERADISH BUTTER 16
LOX OLD SCHOOL GARNISH, BAGEL 14
BUTTERMILK PANCAKES WARM MAPLE SYRUP SALTED BUTTER 11
BRIOCHE FRENCH TOAST VANILLA CUSTARD, FRESH BERRIES, POWDER SUGAR 12

OMELETS & FRITTATA
EGG WHITE FRITTATA MARINATED TOMATO, BASIL FRESH MOZZARELLA, BALSAMIC SYRUP 12
SHORT RIB OMELET BRAISED SHORT RIB, CARAMELIZED ONION, MUSHROOM, MAYTAG 14
SMOKED SALMON FRITTATA CREAM CHEESE, DILL, RED ONION, FRIED CAPERS 15
PERSONAL OMELET CHOICE OF HAM, CHORIZO, BACON, SAUSAGE, ONIONS, MUSHROOMS, PEPPERS, JALAPENOS, SPINACH, TOMATOES, AVOCADO, CHEDDAR, JACK CHEESE, SWISS 15

SPECIALTIES
MORNING SANDWICH VIRGINIA HAM, BACON, CHEDDAR, FRIED EGG, SOUR DOUGH 13
GUINNESS PANCAKES CARAMELIZED BANANAS, GRANOLA, MALTED BUTTER 14
ENCHILADAS SCRAMBLED EGG, CHORIZO, JACK CHEESE, GREEN CHILI SAUCE 14
STATE & LAKE BENNIES BRAISED PORK SHOULDER, BISCUIT, SMOKED GARLIC HOLLANDAISE 15

SIDES -6
APPLE WOOD SMOKED BACON
SKILLET POTATOES
GRILLED VIRGINIA HAM
SEARED PORK SAUSAGE

GRILLED CHICKEN & SAGE SAUSAGE
TOAST
ENGLISH MUFFIN

ALL DAY DINING & DINNER MENU 11AM–11PM

BREAKFAST
SLICED SEASONAL FRUIT BERRIES, YOGURT BRULE 11
BUTTERMILK PANCAKES WARM MAPLE SYRUP SALTED BUTTER 11
3 CHEESE OMELET SWISS, SHARP CHEDDAR, JACK CHEESE 13
MORNING SANDWICH VIRGINIA HAM, BACON, CHEDDAR, FRIED EGG, SOUR DOUGH 13

SNACKS & STARTERS
FRIED MARCONA ALMONDS SMOKED SEA SALT 4
CHIPS & DIP HOMEMADE CHIPS, CARAMELIZED ONION DIP 6
FRENCH ONION SOUP CROUTONS, MELTED GRUYERE CHEESE 7
ORGANIC GREENS SHAVED FENNEL, CANDIED WALNUTS, CHIVE VINAIGRETTE 8

SALADS & SANDWICHES
PEPPERED TURKEY CLUB MAPLE MUSTARD, SWISS, SOUR DOUGH 13
HEARTS OF ROMAINE CLASSIC CAESAR, PARMESAN, SPICED CROUTONS 12
CRISPY CALAMARI SALAD ASIAN GREENS, SWEET CHILI VINAIGRETTE 13
ROASTED ORGANIC CHICKEN MARINATED TOMATO, MOZZARELLA, ARUGULA, GARLIC AIOLE 14
PRIME CHEESE BURGER SHARP CHEDDAR, PICKLES, BACON, BURGER SAUCE, FRIES 15

BIG PLATES
LEMON SAGE ROASTED HALF CHICKEN ROASTED FINGERLING POTATOES, NATURAL JUS 20
RIBBON PASTA ROASTED BEETS, BEET GREENS, PINE NUTS 15
WILD SALMON SIMPLY GRILLED, SEASONAL VEGETABLES, DILL DIJON VINAIDRETTE 19
GRILLED SKIRT STEAK MARINATED TOMATOES, HORSERADISH BUTTER, PARMESAN GARLIC FRIES 18

DESSERT ALL DAY
TURTLE MOUSSE DARK CHOCOLATE MOUSSE, CARAMEL, PECANS, CHOCOLATE SHAVINGS 10
CHEESECAKE SEASONAL FRUIT COMPOTE 10
GOURMET BANANA SPLIT VANILLA ICE CREAM, SALTED CARAMEL SAUCE, CHOCOLATE SAUCE, CANDIED PISTACHIO, GLAZED PECANS, MALIBU WHIPPED CREAM 10
STICKY TOFFEE PUDDING OEY GOOEY WITH TOFFEE SAUCE AND VANILLA ICE CREAM 10

STATE & LAKE DINNER 5:30PM–11:00PM

STARTERS & SHARE
PRIME BEEF TARTAR CUMIN SCENTED, GRAIN MUSTARD, SUNNY UP QUAIL EGG 14
BOCK BEER & CHEESE SOUP CHEDDAR BACON FRIES 10
COLD WATER OYSTERS HORSERADISH, TABASCO MIGNONETTE MKT

ENTREES
NEW YORK STRIP UTEWYD WILD MUSHROOMS, WARM FINGERLIND POTATO SALAD 28
LAMB ROASTED LEG, COUNTRY CHEESE RAVIOLI, GRILLED BROCCOLI RABE 27
WILD HALIBUT PINK HOT DUCK EGG, BROWN BUTTER & BALSAMIC 28
RAINBOW TROUT LOBSTER TARRAGON STEW, BELUGA LENTILS, CRISPY LEEKS 27

SIDES -8
FRIES
GRILLED BROCCOLI RABE

ROASTED POTATOES
MAC & CHEESE

THE ROOF AT WATERHOUSE

Studio: *Foreign Policy Design* / **Create Director:** *Yah-Leng Yu & Arthur Chin* / **Designer:** *Tianyu Isaiah Zheng* / 231A South Bridge Road, Singapore / www.foreignpolicydesign.com

On the roof of theWit Hotel in Chicago is ROOF. It is one of Chicago's hottest places to be seen. An indoor/outdoor venue that has to be seen to be believed features communal tables with fire pits down the center for those chilly Chicago nights, three bars, full kitchen and a VIP area with a table seating twelve, positioned on a plank, that literally hangs off the face of the building 27 floors up. Not to mention one of a kind panoramic views of the city of Chicago. Everyone is going to want to be up here. "UP" being the operative word. An arrow, formed into the "R" of the word ROOF was the perfect execution for a simple name and embraced the desire of all who wanted to be part of it. From the moment you are on line in the street, to the relief of the elevator doors opening on the 27th floor, the arrow points you to where you want to be. On the ROOF! Accompanying this environment is a water proof, tear proof, stair case shaped menu, a custom type face and the sky up above

En el tejado del Wit Hotel de Chicago se encuentra el ROOF. Es uno de los lugares más de moda de Chicago. Un local interior/exterior increíble presenta unas mesas comunitarias con un brasero en el centro para las noches frías de Chicago, tres barras, cocina integral y zona VIP con una mesa para doce personas, colocada sobre una tabla que literalmente cuelga de la fachada del edificio a 27 pisos de altura. No hace falta mencionar que las vistas panorámicas sobre la ciudad de Chicago son espectaculares. Todo el mundo querría estar ahí arriba. "UP" es la palabra operativa. Una flecha, convertida en la "R" de la palabra ROOF era la ejecución perfecta para un nombre simple y, al mismo tiempo, recoge el deseo de todos los que quieren formar parte de ello. Desde el momento en que estás en la cola en la calle, hasta que las puertas del ascensor se abren en el piso 27, la flecha señala el lugar donde quieres estar. ¡En el ROOF! Como acompañamiento de este ambiente, hay una carta en forma de escalera resistente al agua y a los desgarros, un tipo de letra hecho a medida y el cielo por encima en lo más alto.

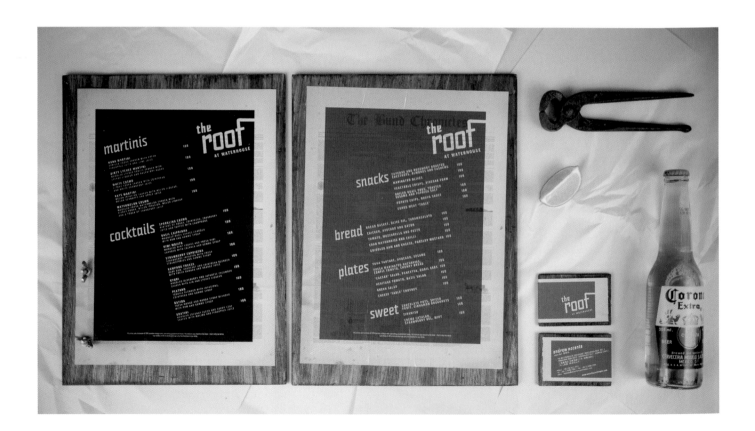

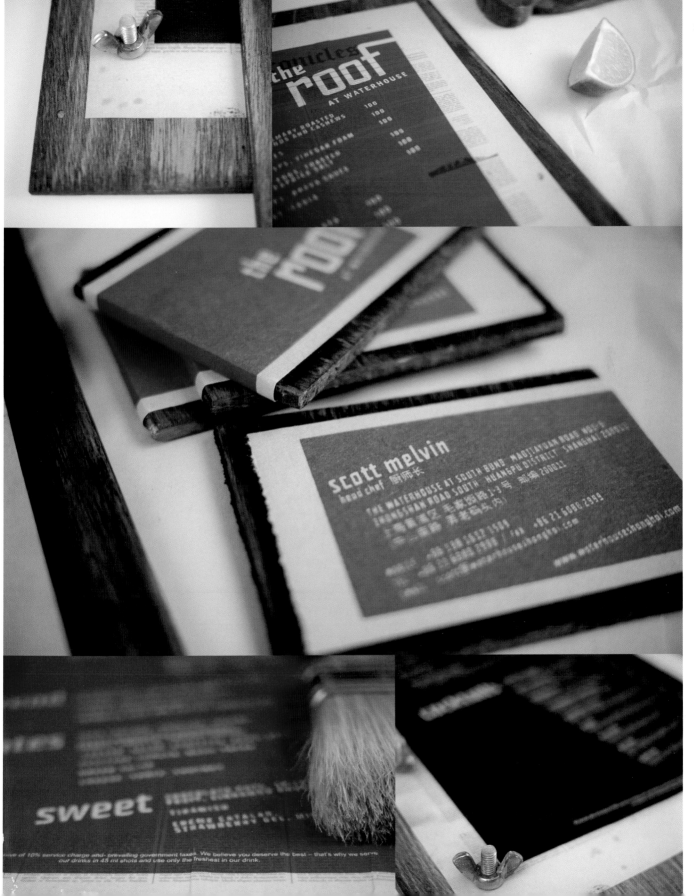

THE KITCHEN

Studio: *Design Friendship* / **Art Director:** *Desig n Friendship* / **Designer:** *Design Friendship* / London, UK / www.designfriendship.com

We created a brand identity for a new culinary retail concept in the UK, where adults and kids can go to prepare their own food to either take home or eat in. The Kitchen's vision is, for you to experience, first hand, how to create great tasting food from only the finest ingredients with Michelin Star Chef Thierry Laborde and his team. The concept behind the identity was inspired by the brands mission of only using the finest ingredients and the fusion of traditional and contemporary techniques. All brand communications are clean, simple with a premium feel and all achieved within a limited budget.

Creamos una identidad de marca para un nuevo concepto de tienda de productos culinarios del Reino Unido, donde adultos y niños pueden ir a preparar su propia comida y llevársela a casa o bien comer ahí. La idea de The Kitchen es que el cliente pueda experimentar, en propia persona, cómo crear comida sabrosa a partir de los mejores ingredientes con el Chef Thierry Laborde, poseedor de una estrella Michelin, y su equipo. El concepto subyacente a la identidad está inspirado en la misión de la marca de utilizar únicamente los mejores ingredientes y la fusión de técnicas tradicionales y contemporáneas. Todas las comunicaciones de la marca son limpias, simples y dan la sensación de calidad, todo ello logrado con un presupuesto limitado

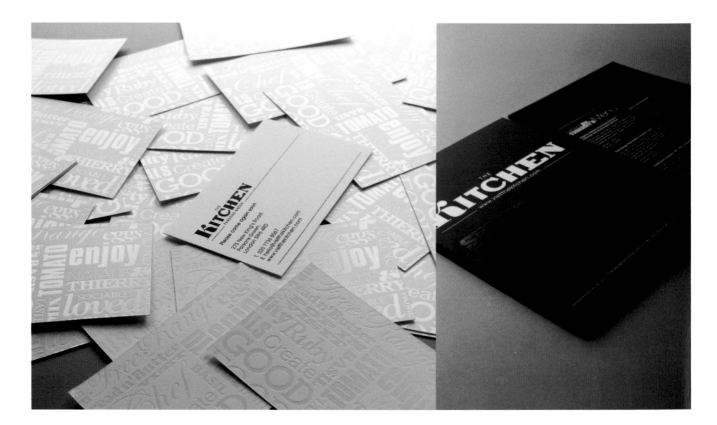

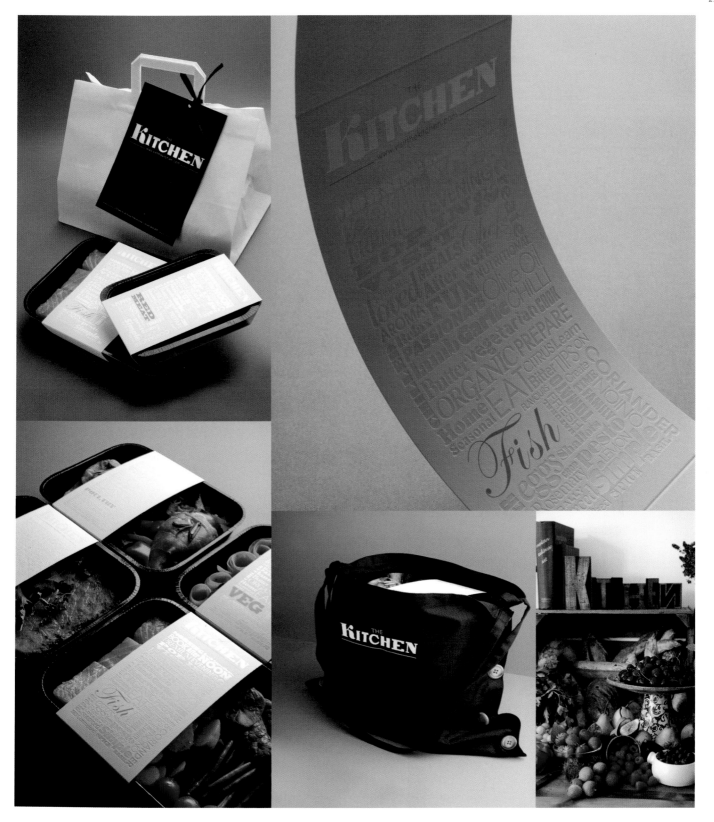

WHAT'S FOR LUNCH BY THE KITCHEN

PLAYDOUGH

STUDIO: *JESSICA BOGART* / **DESIGNER:** *JESSICA BOGART* / NEW YORK, USA / WWW.BEHANCE.NET/JBOGS623

PLAYdough is a children's Italian restaurant concept that was developed to provide a healthy alternative to the fast food standard for children and combat the growing child obesity epidemic. From a visual standpoint, the branding of PLAYdough was intended to look youthful and reflect the concept of playing with dough. Tangible, 3D elements are incorporated to make every part of this restaurant experience feel hands on and appealing for children. The primary goal of PLAYdough is to merge nutrition education into an entertaining experience for both children and parents. Through an interactive menu design and playful branding, the simple act of ordering dinner can turn into a fun game. This way, children can have fun making their own ordering decisions while learning about balanced nutrition and making healthy food choices – lessons that ideally will stay with them into adulthood.

PLAYdough es un concepto de restaurante infantil italiano desarrollado para proporcionar una alternativa saludable a la comida fast food para los niños y combatir la epidemia de la obesidad infantil. Desde un punto de vista visual, el branding de PLAYdough pretendía ser juvenil y reflejar el concepto de jugar con plastilina. Se han incorporado elementos tangibles en 3D para que todas las partes de este restaurante inviten a la experimentación y sean atractivas para los niños. El principal objetivo de PLAYdough es combinar la educación sobre nutrición con una experiencia entretenida, tanto para los niños como para los padres. A través de un diseño de la carta interactivo y un branding juguetón, el simple acto de pedir la cena puede convertirse en un juego divertido. De este modo, los pequeños pueden divertirse tomando sus propias decisiones a la hora de pedir y al mismo tiempo aprenden a tener una alimentación equilibrada y a escoger platos saludables – lecciones que con suerte recordarán cuando sean adultos.

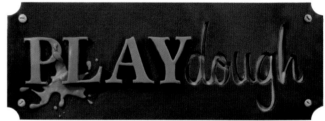

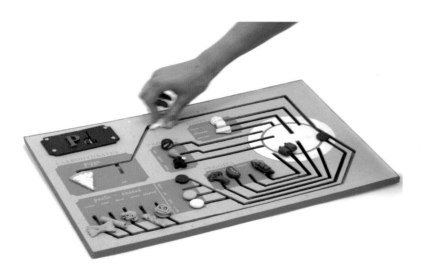

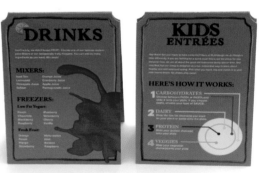

356 RESTAURANT CAFÉ

STUDIO: *VIT-E DESIGN* / ART DIRECTOR: *NATHALIE FALLAHA* / DESIGNER: *NATHALIE FALLAHA* / BEIRUT, LEBANON / WWW.VIT-E.COM

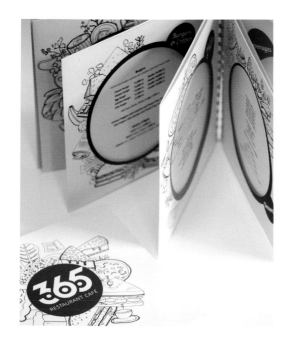

The brief was to come up with a complete visual identity for the restaurant, located in a mall north of Beirut, Lebanon. The essence of the restaurant is revolving around the notion of home. At home, we indulge into our favorite food and cuisine at will, without much censorship. And this is the idea behind 365, it's a place where one can enjoy every day a homey meal, and at the same time can customize the food as one pleases.

El encargo consistía en desarrollar una identidad visual completa para el restaurante situado en un pequeño centro comercial de Beirut, Líbano. La esencia del restaurante gira en torno a la idea de hogar. En casa, disfrutamos con nuestra comida favorita cuando nos apetece, sin demasiada censura. Y ésta es la idea subyacente a 365: es un lugar donde se puede disfrutar a diario de una comida casera, y al mismo tiempo se puede personalizar la comida como se desee.

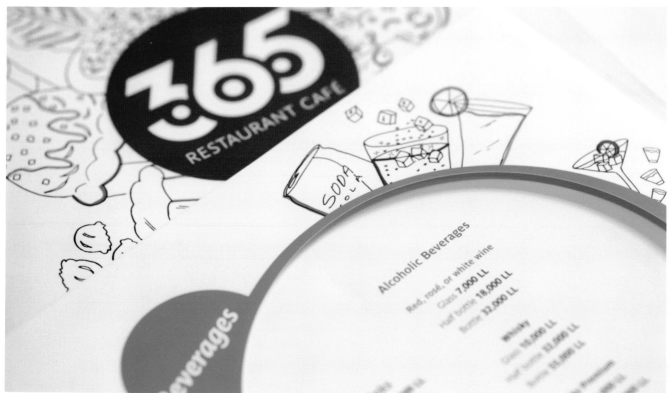

TABLE Nº1

STUDIO: *FOREIGN POLICY DESIGN.* / BRAND DIRECTOR: *ARTHUR CHIN* / CREATIVE DIRECTOR: *YAH-LENG YU* / ART DIRECTOR: *YAH-LENG YU* / DESIGNER: *TIANYU ISAIAH ZHENG* / 231A SOUTH BRIDGE ROAD, SINGAPORE / WWW.FOREIGNPOLICYDESIGN.COM

Table Nº1 is Shanghai's first gastro-bar that serves up tapas-style modern European cuisine. It is set in a sleek and simplistic interior which encourages social interaction by sharing portions over a long communal table. The brand identity is based on the restaurant's focus on communal dining in a very simple and unpretentiousness environment, that explains the use of brown kraft paper & newsprint paper throughout the collateral system. Since the longish communal tables in the restaurant are the central theme, the business card is designed to be a little table when folded up. Basic folder with clips are used for the menu. The distressed and rusted look of the clips is to align with its history of the location of this former warehouse. We also created order pads from newsprint papers that the staff can convenient stamp the restaurant logo on.

Table Nº1 es el primer gastro-bar de Shanghai que sirve cocina europea moderna de tipo tapas. Tiene un interior elegante y simplista que favorece la interacción social al compartir raciones en una larga mesa comunitaria. La identidad de marca se basa en el concepto del restaurante de comer de forma conjunta en un entorno muy simple y sin pretensiones, lo cual explica el uso de papel kraft marrón y papel de prensa en todo el sistema de material adicional. Puesto que las largas mesas comunitarias del restaurante son el elemento central, las tarjetas de visita se han diseñado de forma que cuando se doblan forman una pequeña mesa. Para la carta, se han usado carpetas básicas con clips. La apariencia vieja y oxidada de los clips hace referencia a la historia del emplazamiento, que antes era un almacén. También creamos blocs para tomar pedidos hechos con papel de prensa donde el personal puede poner el sello con el logotipo del restaurante.

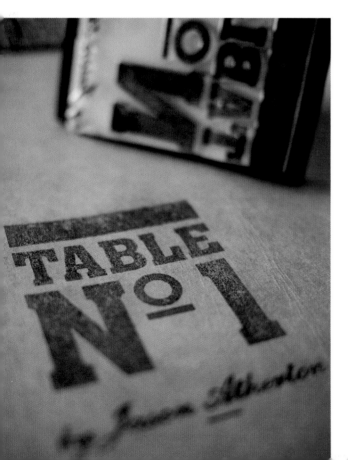

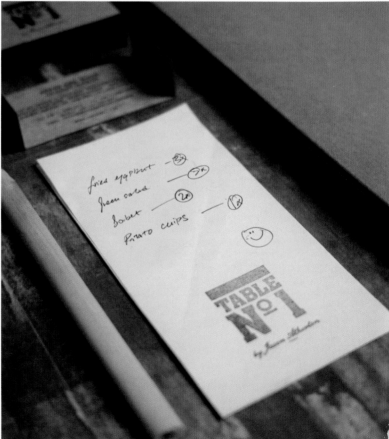

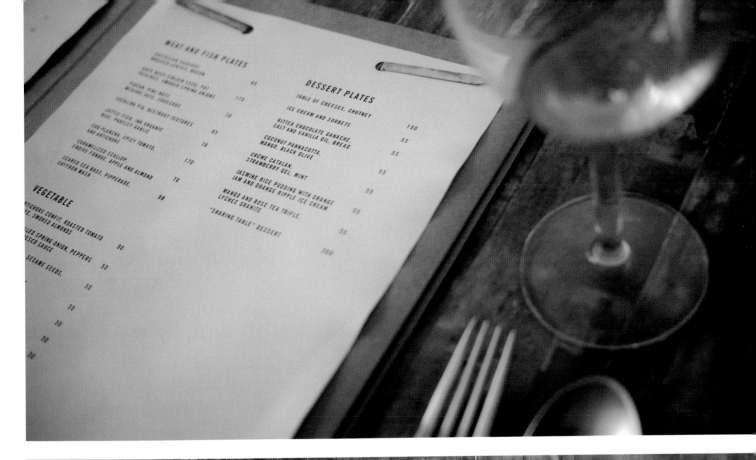

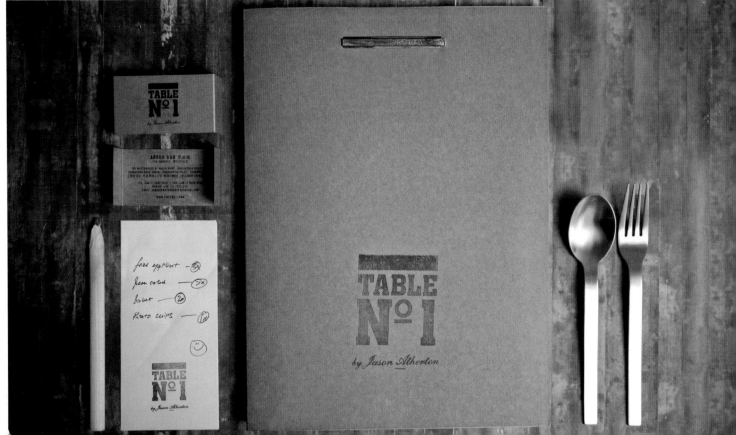

KING HENRY

STUDIO: *NIKIFOROS KOLLAROS* / **DESIGNER:** *NIKOFOROS KOLLAROS* / ATENAS, GREECE / WWW.BE.NET/KOLLAROS

The goal is to make people understand that the one thing they see at a time is part of the of a strange lifestyle experience. In the catalogue(menu) the hole concept was to design something that it will be usefull to the costumer. The idea was that the menu can be given to the costumer as an expensive gift, containing all the valiuable information about their favorite drink. Every page is an informational diagram mentioning the right ways of experiencing the wiskey. As the time goes by I had to made some choices like the color, and the style my bar-restaurant wanted to be. It have decided that It would like to experiment with elements from the historical period of 1930-1940 a.C. The illustrations decorating the menu were designed in the philoshophy that everyone of us has a lion within and we are the kings of ourselfs. The lion as an animal represents the leadership.The size was 16cm*27cm portrait format. That was because it have tried to give a modern and classy look. The fonts used are from Parashute. The fonts combined with the colors and the illustration gives the kinky aesthetic to the hole philosophy of the bar-restaurant.

El objetivo es hacer que la gente entienda que lo que ven es parte de una extraña experiencia relacionada con un estilo de vida. En el catálogo (carta), el concepto consistía en diseñar algo que fuera útil para el consumidor. La idea era que la carta se pudiera dar al cliente como un regalo caro que contiene toda la información importante sobre su bebida favorita. Cada página es un diagrama informativo que explica el modo adecuado de disfrutar del whiskey. A medida que avanzaba el tiempo, tuve que tomar algunas decisiones, como el color y el estilo que quería que mi bar restaurante tuviera. Decidí que quería experimentar con elementos del periodo histórico que va de 1930-1940 d.C. Las ilustraciones que decoran la carta se diseñaron pensando que todos nosotros tenemos un león dentro y somos nuestros propios reyes. El león es un animal que representa el liderazgo. Tiene un formato de retrato de 16cm x 27cm., porque intenté darle una apariencia moderna y elegante. Las fuentes utilizadas eran de Parashute. Las fuentes combinadas con los colores y la ilustración dan una estética perversa a toda la filosofía del bar-restaurante.

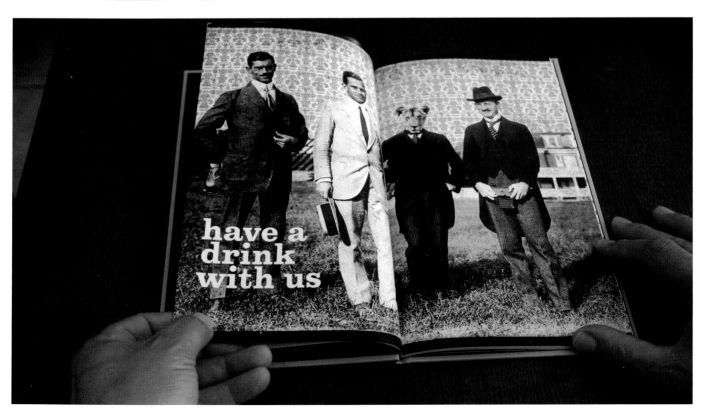

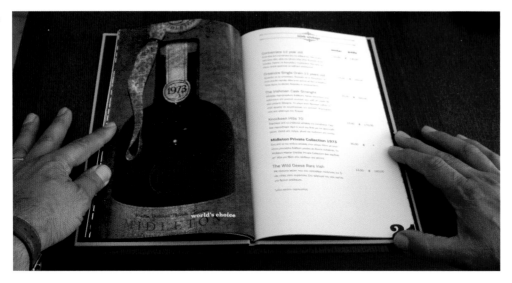

WHAT'S FOR LUNCH BY KING HENRY

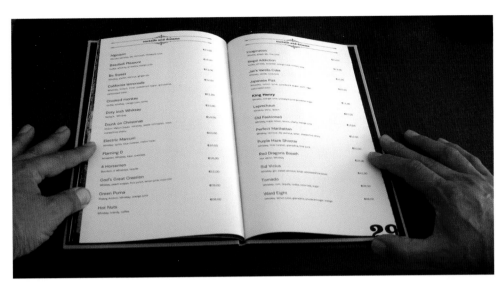

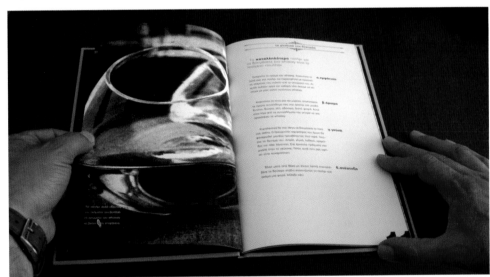

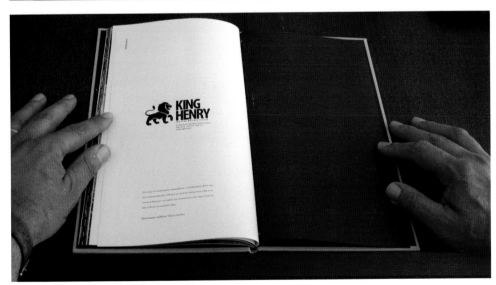

WHAT'S FOR LUNCH BY KING HENRY

CONCENTRIC RESTAURANTS

Studio: *BoyBurnsBarn* / **Creative Director:** *John Turner* **Design Director:** *John Turner* / **Designer:** *John Turner* / New York, Usa
WWW.BOYBURNSBARN.COM

Tap is Atlanta's first gastropub. While it serves seasonally driven, innovative comfort food, it is named for the restaurant's extensive draft beer and barrel wine selection. The collateral designed for the restaurant encapsulates the environment of a great community pub by being conversation pieces unto themselves. The menu, for example, serves as a tour guide more than a menu and it is something you might want to keep around since it offers a Beer Flavor Wheel on the back. Coasters offer remedial trivia that could keep a lull in conversation from happening on a first date or help solve a bar bet. Each element engages the patrons and creates a bond between establishment and customer. From the creation of the logo to the small nuances that exist inside and out, this carefully crafted brand has made a strong impact on Peachtree Street.

Tap es el primer gastro pub de Atlanta. Sirve comida reconfortante de temporada innovadora, y debe su nombre a la extensa selección de cerveza de barril y vino de barrica del restaurante. El material adicional diseñado para el restaurante resume el ambiente de un gran pub de barrio, ya que consistía en materiales para dar conversación. La carta, por ejemplo, hace más de guía turístico que de carta, y es algo que quieres guardar cerca de ti porque presenta una gráfica de sabores para la degustación de cerveza llamada "Beer Flavor Wheel" en la parte de atrás. .Los posavasos presentan datos curiosos para animar conversaciones en una primera cita o ayudar a resolver una apuesta de bar. Todos los elementos implican a los clientes y crean un vínculo entre el establecimiento y el cliente. Desde la creación del logotipo hasta los pequeños matices que hay dentro y fuera, esta marca ha sido cuidadosamente elaborada y ha logrado un fuerte impacto en Peachtree Street.

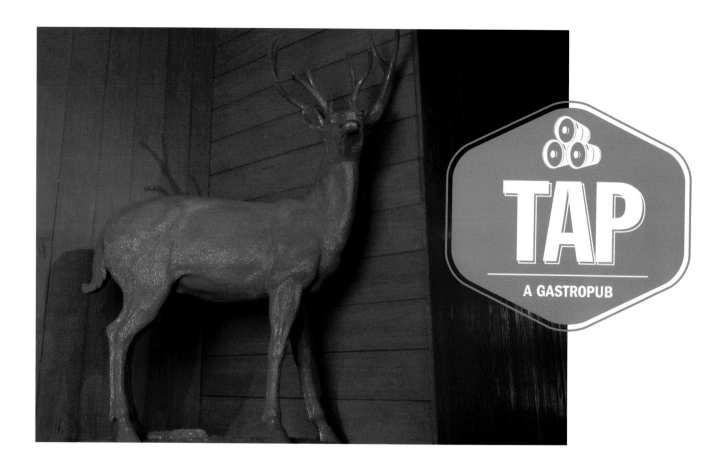

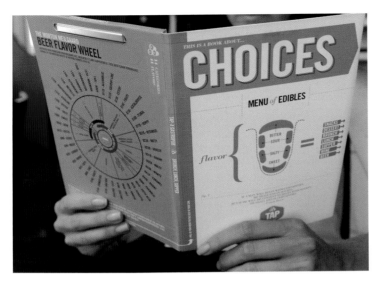

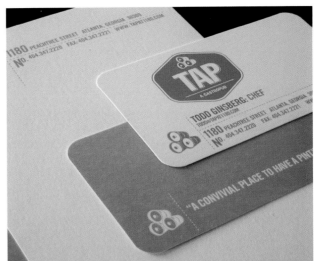

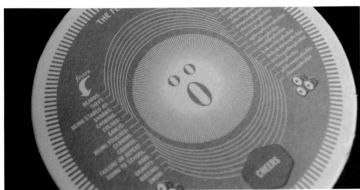

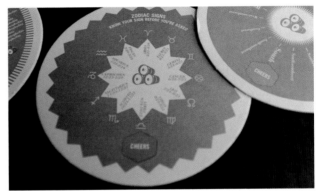

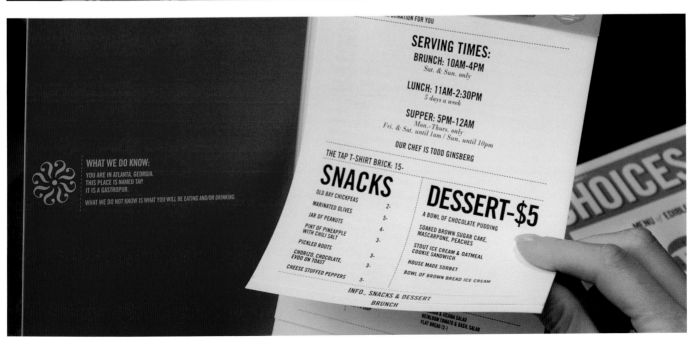

DRESSAGE

STUDIO: *NIKOS T.* / DESIGNER: *NIKOS T.* / THESSALONIKI, GREECE / WWW.BEHANCE.NET/TILBOY

I was assigned to design a brand identity for the café-bar restaurant "DRESSAGE" located within a horse training center in the rural area of Pella, Greece. Dressage means horse training, also known as horse ballet. Furthermore, Dressage is also an Olympic event. The design of this visual identity was inspired by the fondness of the local population to horses. Therefore, I decided along with the owners that the horse would be the dominant element in this brand identity. The choice of the restricted color pallet used (black and white) intended the brand identity to match the elegant and strict nature of the sport itself. The addition of green and red details in the menu and wine catalogue aimed in the harmonization with the rural environment and the vineyards surrounding the area.

Se le pidió que diseñara una identidad de marca para el restaurante café-bar "DRESSAGE", situado dentro de un centro de entrenamiento de caballos de la zona rural de Pella, Grecia. Además, Dressage es también una prueba Olímpica. El diseño de esta identidad visual se inspiró en el orgullo que siente la población local por los caballos. Por lo tanto, decidieron junto con los propietarios que el caballo sería el elemento predominante de esta identidad de marca. La elección de la limitada paleta de colores utilizada (blanco y negro) pretendía que la identidad de marca reflejara la naturaleza elegante y estricta de este deporte. La adición de detalles verdes y rojos en la carta de comida y de vinos tiene como objetivo la armonización con el entorno rural y los viñedos que rodean la zona.

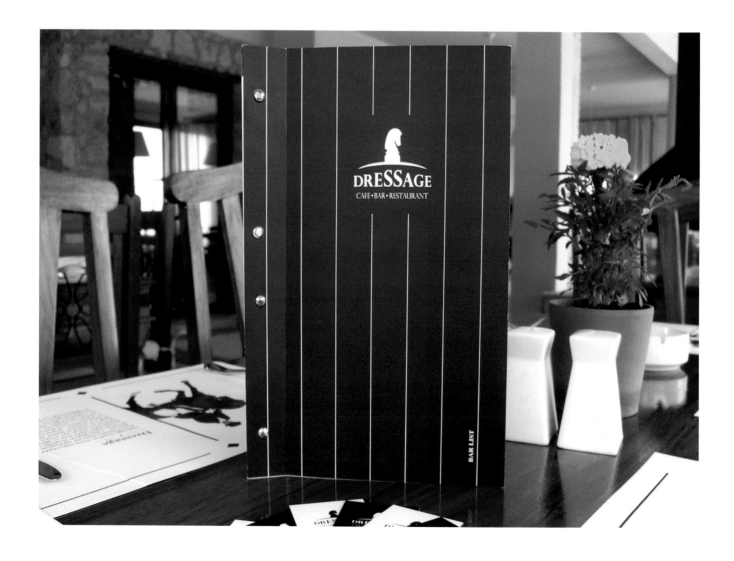

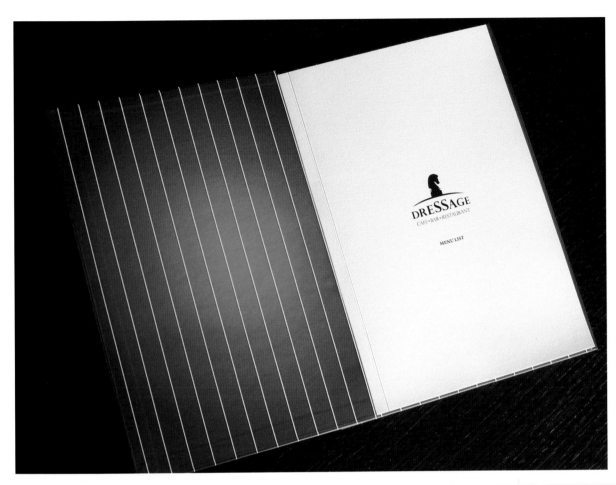

STATE & LAKE

Studio: *BoyBurnsBarn* / **Creative Director:** *John Turner* / **Design Director:** *John Turner* / **Designer:** *John Turner* / New York, Usa
www.boyburnsbarn.com

Located on the ground floor of theWit, at the corner of State and Lake Streets, in downtown Chicago, is the gastro pub bearing the same name of the iconic intersection. State and Lake is a restaurant with an intimate vibe cultivated from a palette of rich, warm earth tones and complementing materials like soft leather, wood and cork. From this comes an environment that is equally comfortable to eat dinner and not feel like you're in a bar, or grab a beer and not feel like you're in an uptight restaurant. It's hard to ignore your address when you sit on such a famous corner. We embraced this with the identity. A simple typographic treatment easily represents the name and location of the restaurant. The type coming together in the logo is a a visual representation of the intersecting street as well as a call to action for people to meet on this corner. Once there they'll find a comfortable atmosphere that the restaurant provides for the local and the tourist. Materials being an important part of the interior, we carefully selected paper and printing techniques to match the environment. Any opportunity to burn a logo into wood is a good one. On the menu, the logo was literally branded into the wooden menu holder on each side. Letter press and nice thick pulpy papers were also used to complete the look. In this case it shows that the attention to detail would be experienced throughout a patron's stay.

Situado en la planta baja del Wit, en la esquina de las calles State y Lake, en el centro de Chicago, se encuentra este gastro pub que lleva el mismo nombre que esta famosa intersección. State and Lake es un restaurante con un ambiente íntimo logrado con una paleta de tonos ocres cálidos y materiales complementarios como piel suave, madera y corcho. Gracias a ello, es un lugar que es igual de cómodo para cenar y que no parezca que estás en un bar, como para tomar una cerveza y no sentirte como si estuvieras en un restaurante de lujo. Es difícil ignorar la dirección en la que te encuentras cuando estás sentado en una esquina tan famosa. Quisimos incluir este aspecto en la identidad. Buscamos un elemento tipográfico que representara fácilmente el nombre y la ubicación del restaurante. Las letras que se juntan en el logotipo son una representación visual de la intersección de calles, así como una llamada a que la gente se encuentre en esa esquina. Una vez ahí, encontrarán un ambiente agradable ofrecido por el restaurante para los habitantes locales y los turistas. Los materiales son una parte importante del interior, y por eso seleccionamos cuidadosamente el papel y las técnicas de impresión para que se ajustaran al ambiente. Cualquier oportunidad para grabar el logotipo quemándolo en la madera es buena. En la carta, el logotipo está literalmente marcado en el soporte de madera de la carta en ambos lados. Para completar el look, también se utiliza la tipografía y papeles gruesos y carnosos. En este caso, podemos ver que la atención al detalle se experimenta por medio de la estancia del cliente.

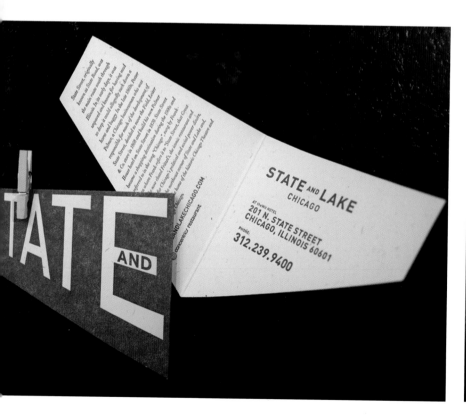

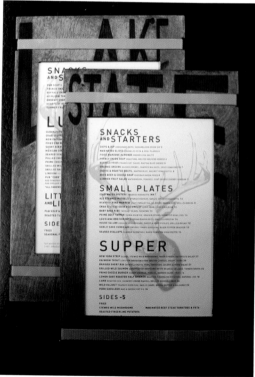

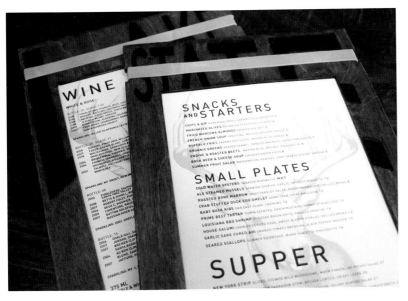

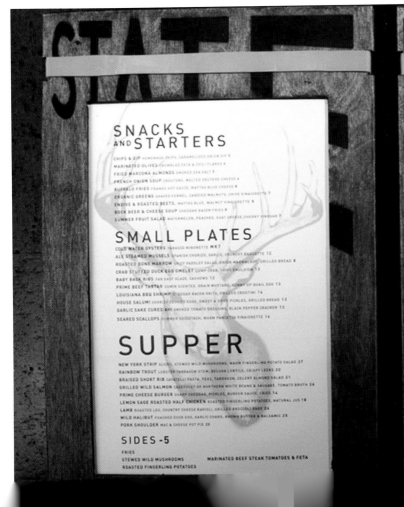

SAFFRON

STUDIO: *ADECUA IMAGEN* / ART DIRECTOR: *JOSÉ A. JIMÉNEZ* / DESIGNER: *JOSÉ A. JIMÉNEZ MOLINA* / GRANADA, SPAIN / WWW.BEHANCE.NET/JOSEJIMENEZ

Saffron Restaurant is a culinary project of chef David Reyes in Granada. We developed three different menus: one for the restaurant, one for the wine list and another for the bottled water selection. The corporate image was toyed with in the supports, represented through the duality of black and white in order to differentiate the Restaurant service from the Personal Chef service. With this duality in hand, we designed the restaurant menu in black and the one for bottled water in white, while a third menu was created solely for the wine list. The three menus change according to the new creations from the kitchen staff, the updating of the wine cellar or new gourmet bottle waters are discovered. We aimed to create a format that could easily be changed and handled, one that would maintain its visual continuity when opened. As the corporate image is simple, we want to keep the same simplicity in the rest of the project. We chose a thin, sans serif typeface, using only lowercase letters in the text and playing with pure colors: black and white for the restaurant, blue and white for bottled water, and burgundy and white for the wine list. The only touch of color is provided by the strand of saffron in the logo, which weaves its way inside the menus themselves. In addition to the restaurant menus, for the Personal Chef service (a chef comes directly into your own home) we developed a menu with the dishes available in this service. Customers had to be able to bring it home with them to look at, so a flyer format was required.

Saffron Restaurant es un proyecto culinario del cocinero David Reyes en Granada. Desarrollamos tres cartas diferentes: una para el restaurante, una para vinos y otra para aguas. La imagen corporativa juega en los soportes donde se representa con la dualidad blanco/negro para diferenciar el servicio de Restaurante del servicio de Chef Personal. Dada esa dualidad, elaboramos la carta de restaurante en negro y la de aguas en blanco, y creamos una tercera carta dedicada sólo a la vinoteca. Las tres cartas van cambiando conforme el equipo de cocina crea nuevos platos, la vinoteca se actualiza o se descubren nuevas aguas para gourmets. Intentamos crear un formato fácil de manejar y sustituir, y que una vez abierto mantuviese continuidad visual. Como la imagen corporativa es sencilla, queríamos mantener dicha sencillez en este proyecto. Elegimos una tipografía de palo seco y delgada, utilizamos sólo minúsculas en el texto y jugamos con colores puros: blanco y negro para el restaurante, blanco y azul para las aguas, y granate y blanco para los vinos. El único punto de color lo aporta la hebra de azafrán del logotipo, que cruza el interior de las cartas. Además de las cartas de restaurante, para el servicio de Chef Personal (un cocinero en tu casa de manera exclusiva) desarrollamos una carta con los platos que se ofrecen para este servicio. El cliente debía poder llevársela para consultar en casa, por lo que el formato tenía que ser un flyer.

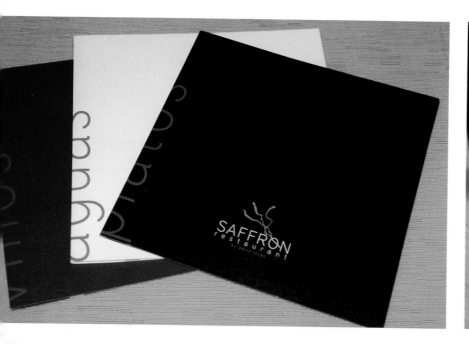

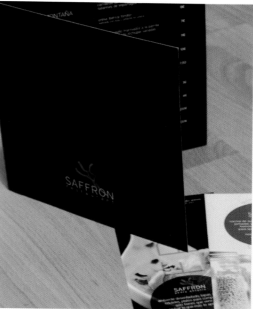

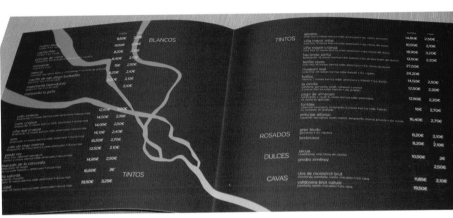

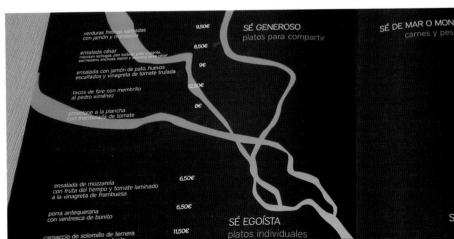

ANDAZ

STUDIO: *FLUID STUDIOS* / ART DIRECTOR: *FLUID STUDIOS* / DESIGNER: *FLUID STUDIOS* / BIRMINGGHAM, UK / WWW.FLUIDESIGN.CO.UK

Branding of Hyatt's first "progressive innovative restaurant" in Europe. Situated in London the concept will later be rolled out globally. The design needed to be luxurious and original to truly compliment the innovative styling of the restaurant. Wine, food and bar menus were designed, along with stationary and opening invites. There were also unique packaging designs for wine and cheese. The Menu cover is sculpture embossed, metallic foiled and printed on Curious Touch, Soft Touch Milk paper. Inner menu covers with spot colour, all other papers used are recycled.

Branding del primer "restaurante innovador progresivo" de Hyatt en Europa. Está situado en Londres, pero más adelante, el concepto se extenderá globalmente. El diseño tenía que ser lujoso y original para complementar el estilo innovador del restaurante. Se diseñaron las cartas de vino, comida y del bar junto con el material de papelería y las invitaciones a la inauguración. También había unos diseños de embalaje de vino y queso muy originales. La cubierta de la carta está grabada en relieve, con embalaje metálico e impreso en papel Curious Touch, Soft Touch Milk. Las cubiertas interiores de la carta tienen un color directo y todos los otros papeles utilizados son reciclados.

GLIKANISOS

STUDIO: *NIKOS T.* / DESIGNER: *NIKOS T.* / THESSALONIKI, GREECE / WWW.BEHANCE.NET/TILBOY

That is also the name of a modern seafood restaurant in Thessaloniki, Greece. In Greece, seafood is always accompanied by ouzo which is a popular traditional alcohol drink. Anise (Glikanisos) is the main ingredient of ouzo. I was asked to design the brand identity of this restaurant, including among others logo, business cards, menus, wine catalogues, special clothing for the personnel, tablecloths and napkins. The main idea was to design a modern brand identity, based on a soft and warm colorful palette, to enhance to the coziness of the whole environment and contribute in the creation of a relaxing and friendly atmosphere

También es el nombre de una moderna marisquería de Thessaloniki, Grecia. En Grecia, el marisco siempre se acompaña de ouzo, que es una bebida alcohólica típica. Me pidieron que diseñara la identidad de marca de este restaurante, incluidos, entre otros, el logotipo, las tarjetas de visita, las cartas de vino y de los menús, ropa especial para el personal, manteles y servilletas. La idea principal era diseñar una identidad de marca moderna, basada en una paleta de colores suaves y cálidos para realzar el carácter acogedor del ambiente y contribuir a la creación de un ambiente relajante y simpático.

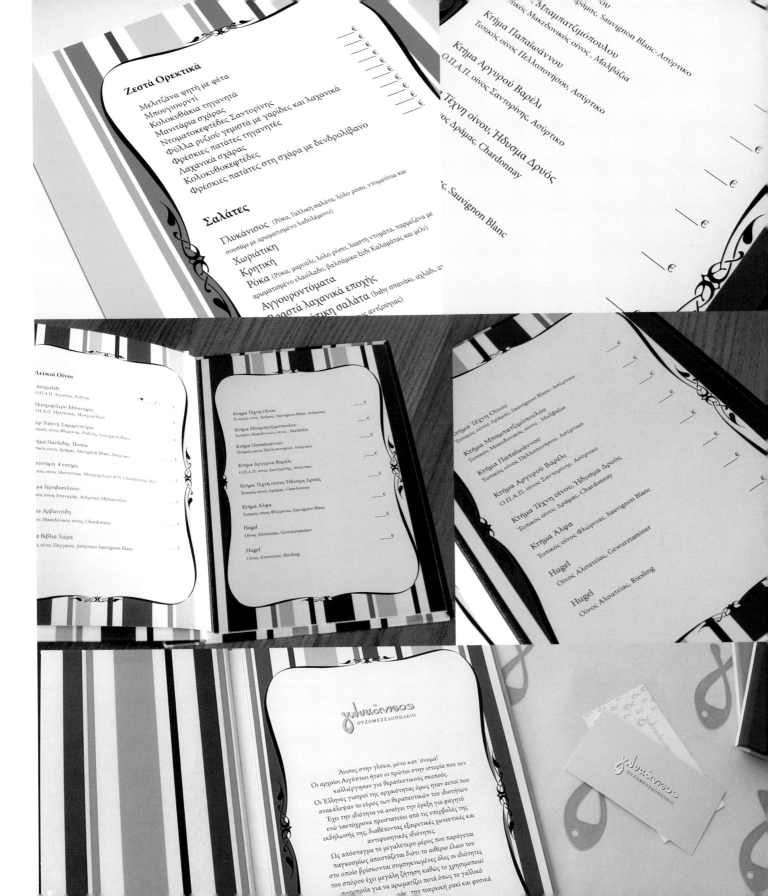

LUCCA

Studio: *Bravoistanbul* / Art Director: *Ulas Eryavuz - Perim Oktem - Ozlem Pekel* / Day menu: *White* / Night menu: *Purple* / Designer: *Bravoistanbul* / Istanbul, Turquia / www.bravoistanbul.com

Lucca is a restaurant-bar located in a wealthy neighborhood called Bebek in Istanbul. It has become a brand, if mentioned Bebek. What we have designed a typographic label as a brand label, is printed a front-page that are covered, spoon and knife holder along with the name of the place, several letters have been designed a menu in two colors, maroon and white then a list of drinks and other cocktails, at different artwork on the cover

Lucca es un restaurante-bar situado en un barrio rico llamado Bebek en Estambul. Se ha convertido en una marca, si se menciona Bebek. Lo que hemos diseñado una etiqueta tipográfica como una etiqueta de marca, la portado hay impreso unos cubiertos que son, tenedor cuchara y cuchillo junto con el nombre del local, Se han diseñado varias cartas, una de menú en dos colores, blanca y granate y despues una carta de bebidas y otra de cocktails, en diferentes ilustraciones en la portada.

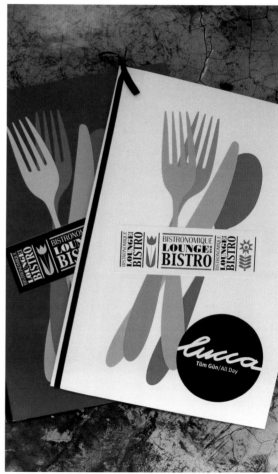

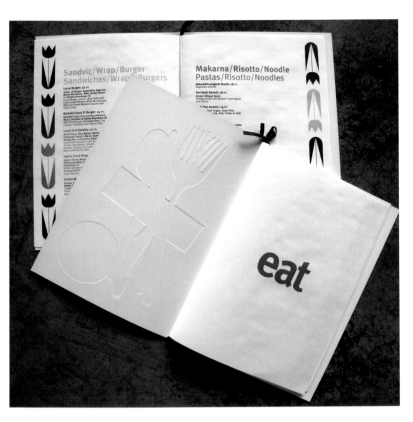

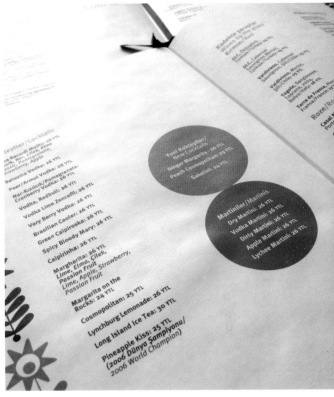

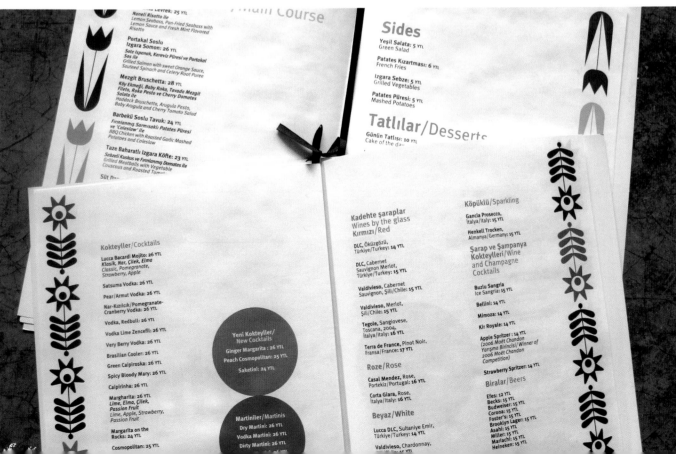

MAMA PIZZERIA

STUDIO: *BRAVOISTANBUL* / ART DIRECTOR: *ULAS ERYAVUZ - PERIM OKTEM - OZLEM PEKEL* / DESIGNER: *BRAVOISTANBUL* / ISTANBUL, TURQUIA
WWW.BRAVOISTANBUL.COM

Mamma is a pizzeria located on the Bosphorus. Used to display the command asterisk *. The menu is in black and white and printed on newsprint. Inside stars are highlighted with restaurant recommendations. It has followed a single line so that the reader has no problems when choosing a dish.

Mamá es una pizzería situada en el Bósforo. Se utilizó para mostrar el símbolo del Asterisco*. El menú es en blanco y negro e impresas en papel de periódicos. En el interior se destacan con estrellas las recomendaciones del restaurante. Se ha seguido una linea sencilla para que el lector no tenga problemas a la hora de escoger un plato.

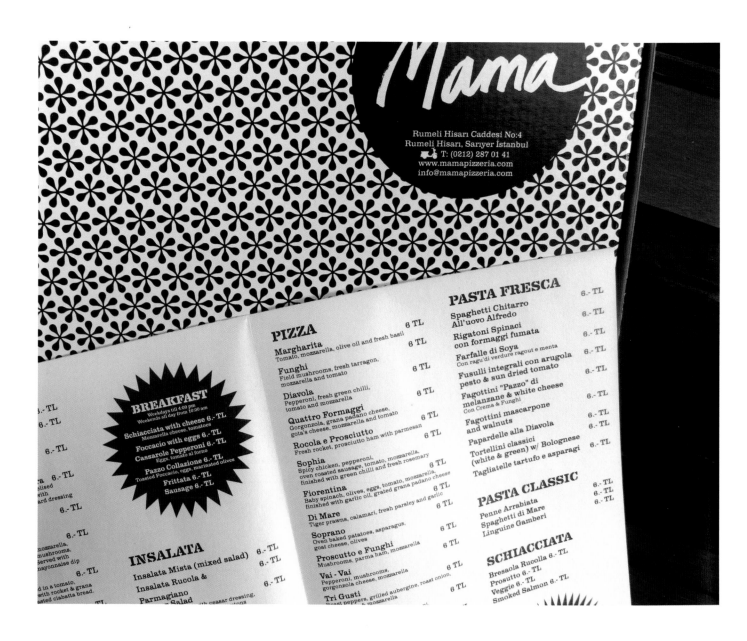

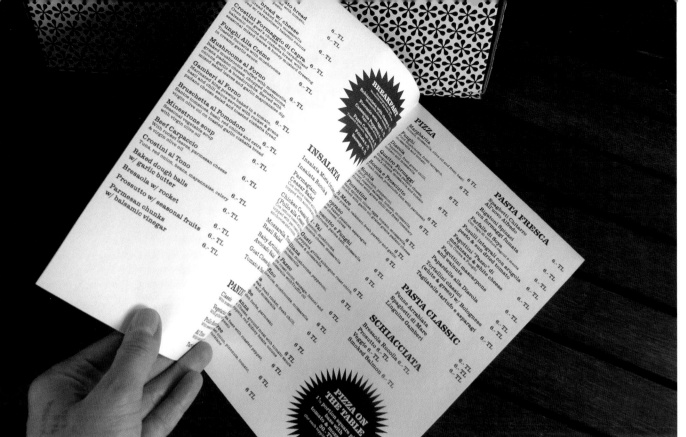

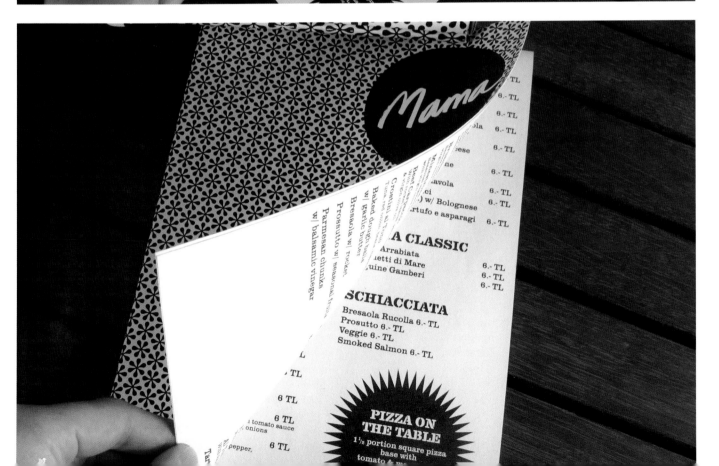

SOFTSERVE

Studio: *Bravo Company* / Art Director: *Edwin Tan* / Designer: *Amenda Ho* / Singapore / www.bravo-company.info

Soft!, a silky smooth soft-serve ice cream using premium Japanese cream that's great with zapping those stress bubbles. Using a wide variety of quality toppings, this age-old treat is given a tantalizing spin and a fun dash of colour. Through rigorous research and tests, this ice-cream brand has up to 40 special concoctions to date. Design-wise, white is chosen as the base colour, which mirrors the vanilla ice-cream they use. An illustrative style was chosen to represent the different flavors due to cost constrains and its relative ease of updating their ever-growing menu. It also lends itself to the brand's unique look. In synch with the brand's marketing campaign as the ice-cream that zaps, the press kit is in the form of a Happiness Kit. It is equipped with a Happiness Guidebook that dedicates ice cream flavors as remedies for modern day stress.

Soft!, es una crema de helado sedosa hecha con nata japonesa de alta calidad, perfecta para hacer desaparecer el estrés. Gracias a una gran variedad de toppings de calidad, se consigue que este capricho tenga un efecto muy tentador y un divertido toque de color. Por medio de una investigación y ensayos rigurosos, esta marca de helado dispone de hasta 40 mezclas especiales hasta el momento. En lo que se refiere al diseño, el blanco se ha escogido como el color básico, que hace referencia al helado de vainilla que utilizan. Se ha escogido un estilo ilustrativo para representar los distintos sabores debido a limitaciones en el presupuesto y a su relativa facilidad para actualizar la carta, que está en continuo crecimiento. También contribuye a crear la apariencia única de la marca. En sincronía con la campaña de marketing de la marca como el helado que destruye el estrés, el kit de prensa tiene la forma de un Kit de la Felicidad. Viene con una Guía de la Felicidad que habla de los sabores del helado como remedios para el estrés de la vida moderna.

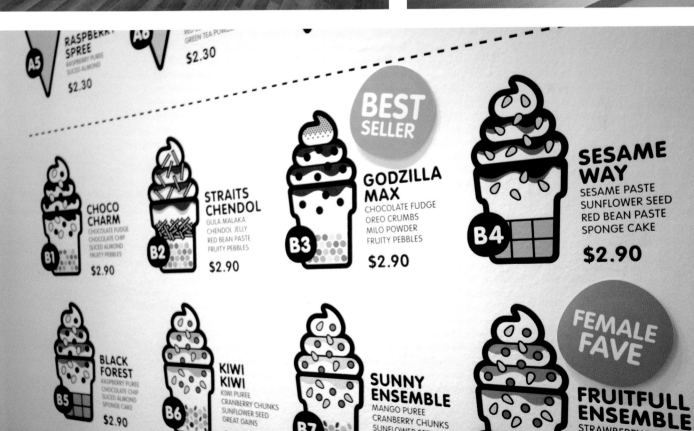

CHOCO CHARM
CHOCOLATE FUDGE
CHOCOLATE CHIP
SLICED ALMOND
FRUITY PEBBLES
B1
$2.90

STRAITS CHENDOL
GULA MALAKA
CHENDOL JELLY
RED BEAN PASTE
FRUITY PEBBLES
B2
$2.90

BEST SELLER

GODZILLA MAX
CHOCOLATE FUDGE
OREO CRUMBS
MILO POWDER
FRUITY PEBBLES
B3
$2.90

SESAME WAY
SESAME PASTE
SUNFLOWER SEED
RED BEAN PASTE
SPONGE CAKE
B4
$2.90

BLACK FOREST
RASPBERRY PUREE
CHOCOLATE CHIP
SLICED ALMOND
SPONGE CAKE
B5
$2.90

KIWI KIWI
KIWI PUREE
CRANBERRY CHUNKS
SUNFLOWER SEED
GREAT GAINS
B6
$3.30

SUNNY ENSEMBLE
MANGO PUREE
CRANBERRY CHUNKS
SUNFLOWER SEED
GREAT GAINS
B7
$3.30

FEMALE FAVE

FRUITFULL ENSEMBLE
STRAWBERRY PUREE
CRANBERRY CHUNKS
SUNFLOWER SEED
GREAT GAINS
B8

RASPBERRY SPREE
RASPBERRY PUREE
SLICED ALMOND
A5
$2.30

GREEN TEA POWDER
A6
$2.30

DEAD EYE DICK'S

STUDIO: *FLYWHEEL DESIGN* / CREATIVE DIRECTOR: *WOODY HOLLIMAN* / DESIGNER: *NICOLE KRAIESKI, WOODY HOLLIMAN* / NORTH CAROLINA, USA / WWW.FLYWHEELDESIGN.COM

We designed the logo, business cards, t-shirts, signage and menus for a seafood restaurant located on Block Island, Rhode Island—a major resort destination in New England. Dead Eye Dick's is an established restaurant which was reopening under new management and wanted to project a more sophisticated image to match the sophistication of their new cuisine. The logo is a suite of three different, whimsical sea creatures which reappear in all of their printed collateral. We used a deliberately retro color palette, illustration style and typography to reflect the history and long-standing reputation of the restaurant. The owners have sophisticated taste in design as well as food, so they encouraged us to do our best work and fully appreciated the end result.

Diseñamos el logotipo, las tarjetas de visita, camisetas, carteles y cartas para el restaurante de marisco situado en Block Island, Rhode Island—un importante destino vacacional de Nueva Inglaterra. Dead Eye Dick's es un restaurante consolidado que volvía a abrir bajo nueva gestión y quería proyectar una imagen más sofisticada que reflejara la sofisticación de su cocina. El logotipo es una serie de tres criaturas marinas fantásticas distintas que aparecen en todo su material adicional impreso. Utilizamos a propósito una paleta de color, estilo de ilustración y tipografía retro para reflejar la historia y la larga reputación del restaurante. Los propietarios tienen un gusto sofisticado tanto en diseño como en comida, así que nos animaron a realizar el mejor trabajo posible y apreciaron totalmente el resultado.

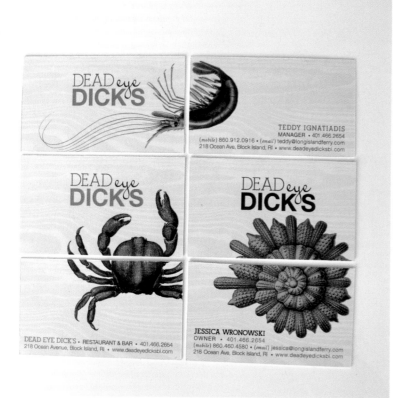

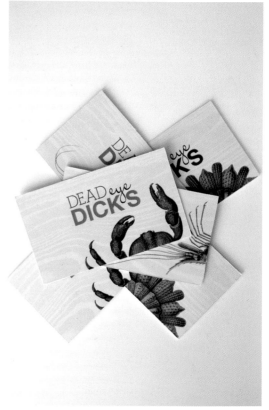

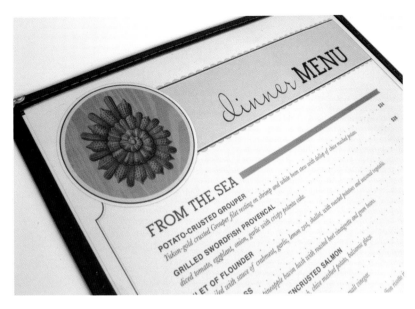

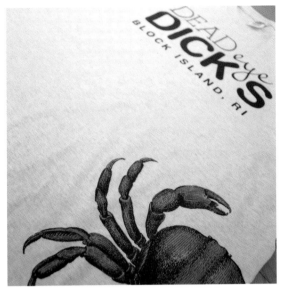

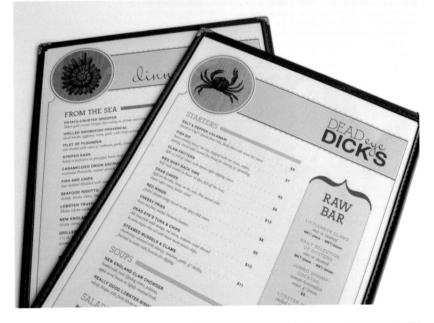

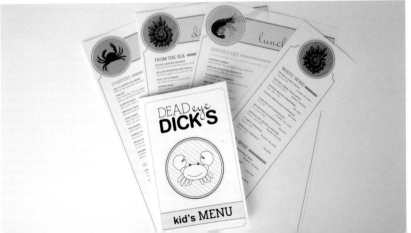

GRUPO MULTIFOOD

STUDIO: *SeventhDesign* / CREATIVE DIRECTOR: *Bruno Siriani* / DESIGNER: *Bruno Siriani* / PHOTOGRAPHER: *Mauro Roll* / BUENOS AIRES, ARGENTINA
WWW.SEVENTHDESIGN.COM.AR

Mööi is part of a brand new concept in Buenos Aires: the contemporaneous food. This wave has been merged in this project with the modern art & design to build a nice space, comfortable and very impressive utilizing a great amount of different shapes, textures and colors. SeventhDesign™ developed a huge number of graphic pieces such as business cards, various letterheads, stickers, packaging, food and wine menus, etc. and a lot more industrial pieces for the interior and the exterior of the space. The brand elements, graphic design, packaging and industrial design provides a strong image to this beautiful restaurant located into Belgrano town, Buenos Aires.

Mööi es parte de un concepto totalmente nuevo en Buenos Aires: la comida contemporánea. Esta ola se ha fusionado en este proyecto con el arte moderno y de diseño para construir un espacio agradable, confortable y muy impresionante que utiliza una gran cantidad de formas, texturas y colores. SeventhDesign ™ desarrollado un gran número de piezas gráficas, tales como tarjetas de visita, membretes distintos, calcomanías, menús de embalaje, el alimento y el vino, etc y piezas mucho más industrial para el interior y el exterior del espacio. Los elementos de marca, diseño gráfico, packaging y diseño industrial proporciona una imagen fuerte de este hermoso restaurante ubicado en la ciudad de Belgrano, Buenos Aires.

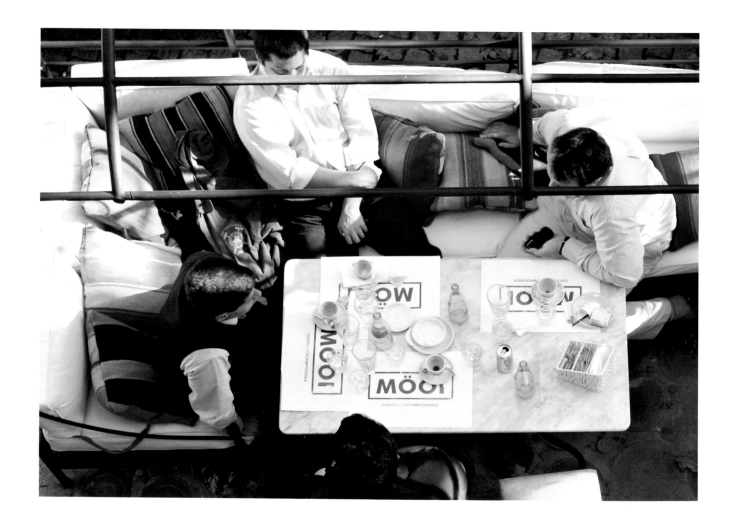

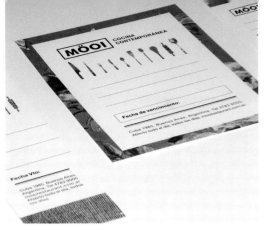

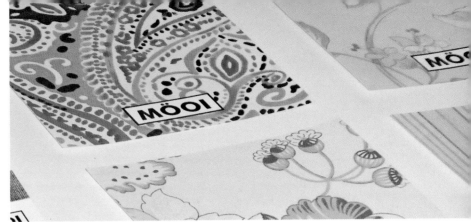

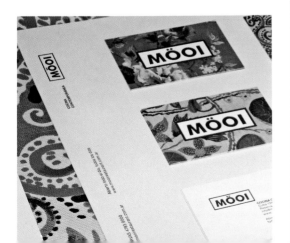

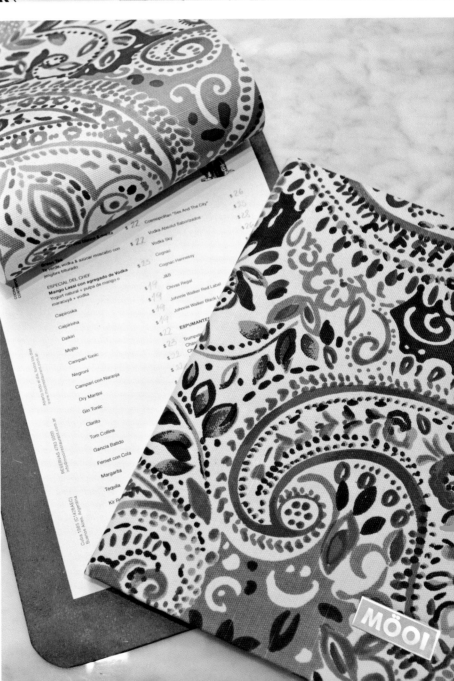

MIRAI

STUDIO: *COMMGROUP BRANDING* / CREATIVE COORDINATOR: *MARCELO TOMAZ* / DESIGNER: *THAIS NAVARRO* / SAO PAULO, BRAZIL /
WWW.COMMGROUPBRANDING.COM.BR

Mirai is very traditional japanese restaurant in Ribeirao Preto, Sao Paulo, Brazil. A re-branding started because the client needed the brand image to be a little more sophisticated, approaching their customers that way. The challenge of this project was to create 3 distinct menus, each one with a different purpose: one for the restaurants, one for the spots located in malls and another one for the delivery service. Beyond that, we needed to insert the collection of images selected for the visual identity: sakura's flowers, seichos, tree barks and bamboo, plus the food images, a crucial item for the clients choices. For the restaurant menus we defined a book format with twenty pages, big pictures and the sakura pictures on the first two pages. For the mall's restaurants, it has a summarized content and the necessity of being practical, since the customers usually don't have much time to browse through them. We used a bigger format and distributed the content throughout eight pages. On the deliveries' menus, the need was to convert all content into a compact format whilst keeping its personality. A folding menu was created, with special cut and a docking system at the closing which preserves the paper in the delivery bag, therefore having no creased pages. Result: three beautiful menus, content and legibility preserved and the perfect union between the identities.

Mirai es un restaurante japonés muy tradicional de Ribeirao Preto, Sao Paulo, Brasil. El rebranding empezó porque el cliente necesitaba que su imagen de marca fuera un poco más sofisticada y que se dirigiera a sus clientes de este modo. El reto de este proyecto consistía en crear 3 cartas distintas, cada una con un propósito distinto: una para los restaurantes, una para los emplazamientos situados en los centros comerciales y otra para el servicio de entrega a domicilio. Además de esto, necesitábamos incorporar la colección de imágenes seleccionadas para la identidad visual: flores de sakura, seichos, cortezas de árbol y bambú, además de las imágenes de la comida, un elemento fundamental para que los clientes puedan elegir. Para las cartas del restaurante definimos un formato de libro con veinte páginas, fotos grandes y las fotos de sakura en las primeras dos páginas. Las cartas de los restaurantes de los centros comerciales tienen un contenido resumido y la necesidad de ser prácticas, puesto que los clientes no suelen tener mucho tiempo para mirárselas. Utilizamos un formato más grande y distribuimos el contenido en ocho páginas. En las cartas de la entrega a domicilio, necesitábamos incluir todo el contenido en un formato compacto y que al mismo tiempo mantuviera su personalidad. Creamos una carta desplegable, con un corte especial y un sistema de acoplamiento en el cierre que guarda el papel en la bolsa de entrega, por lo que no se arrugan las páginas. Resultado: tres bonitas cartas, el contenido y la legibilidad bien conservados y una perfecta unión entre las identidades.

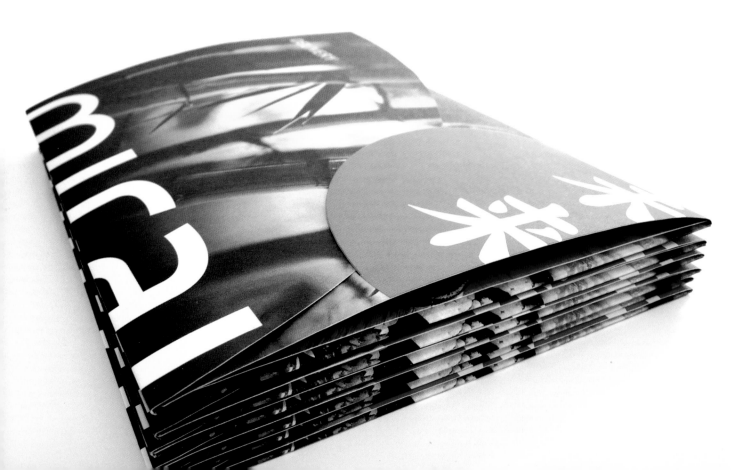

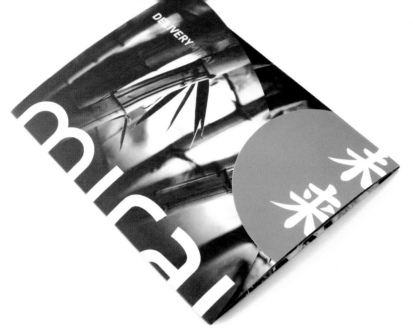

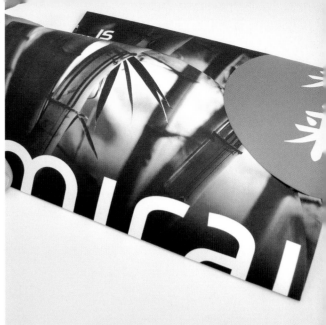

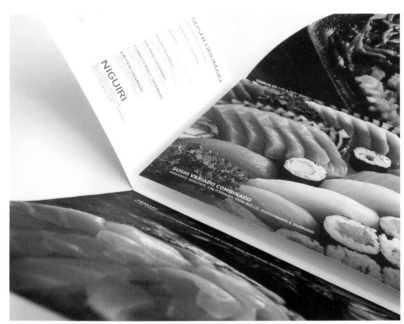

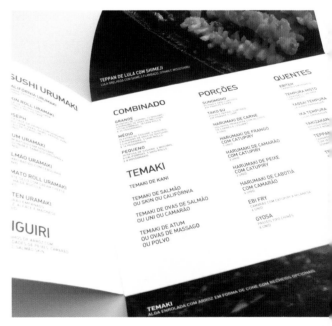

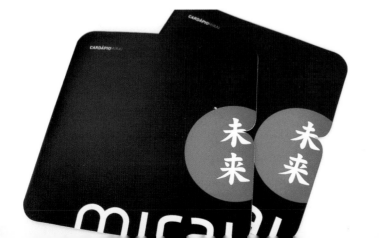

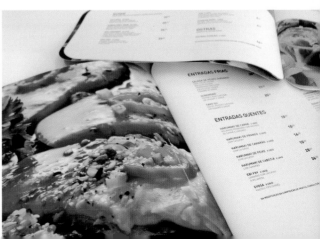

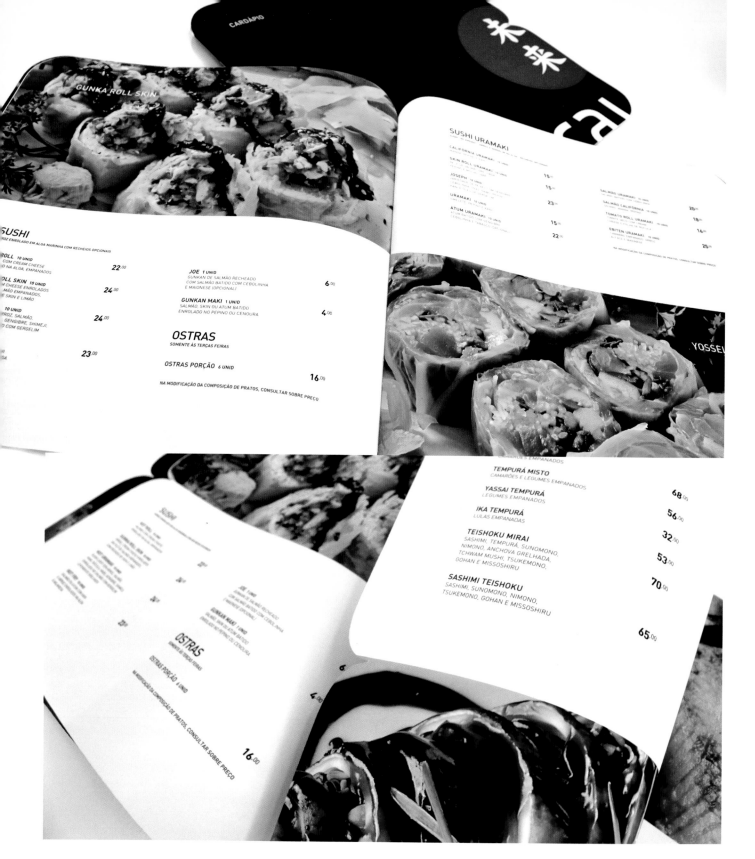

SUSHI URAMAKI

CALIFORNIA URAMAKI 10 UNID				
SKIN ROLL URAMAKI 10 UNID	15,00			
JOSEPH 10 UNID	15,00	SALMÃO URAMAKI 10 UNID	20,00	
URAMAKI 10 UNID	23,00	SALMÃO CALIFÓRNIA 10 UNID	18,00	
ATUM URAMAKI 10 UNID	15,00	TOMATO ROLL URAMAKI 10 UNID	16,00	
	22,00	EBITEN URAMAKI 10 UNID	25,00	

NA MODIFICAÇÃO DA COMPOSIÇÃO DE PRATOS, CONSULTAR SOBRE PREÇO

YOSSEL

SUSHI
ARROZ ENROLADO EM ALGA MARINHA COM RECHEIOS OPCIONAIS

ROLL 10 UNID COM CREAM CHEESE O NA ALGA, EMPANADOS	22,00	**JOE** 1 UNID GUNKAN DE SALMÃO RECHEADO COM SALMÃO BATIDO COM CEBOLINHA E MAIONESE (OPCIONAL)	6,00
ROLL SKIN 10 UNID CHEESE ENROLADOS MÃO EMPANADOS, E SKIN E LIMÃO	24,00	**GUNKAN MAKI** 1 UNID SALMÃO, SKIN OU ATUM BATIDO ENROLADO NO PEPINO OU CENOURA	4,00
10 UNID ROZ, SALMÃO, GENGIBRE, SHIMEJI, O COM GERGELIM	24,00		
A	23,00		

OSTRAS
SOMENTE ÀS TERÇAS FEIRAS

OSTRAS PORÇÃO 6 UNID 16,00

NA MODIFICAÇÃO DA COMPOSIÇÃO DE PRATOS, CONSULTAR SOBRE PREÇO

CAMARÕES EMPANADOS

TEMPURÁ MISTO CAMARÕES E LEGUMES EMPANADOS	
YASSAI TEMPURÁ LEGUMES EMPANADOS	68,00
IKA TEMPURÁ LULAS EMPANADAS	56,00
TEISHOKU MIRAI SASHIMI, TEMPURÁ, SUNOMONO, NIMONO, ANCHOVA GRELHADA, TCHWAM MUSHI, TSUKEMONO, GOHAN E MISSOSHIRU	32,00 53,00
SASHIMI TEISHOKU SASHIMI, SUNOMONO, NIMONO, TSUKEMONO, GOHAN E MISSOSHIRU	70,00
	65,00

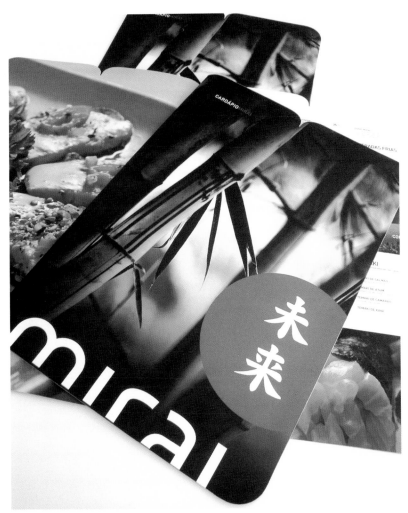

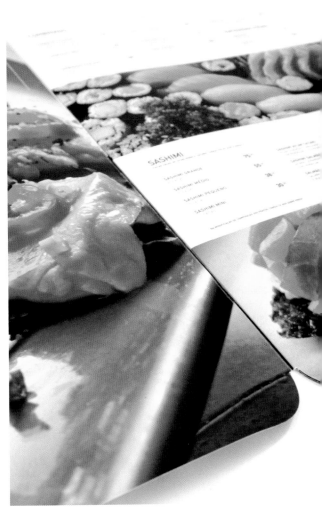

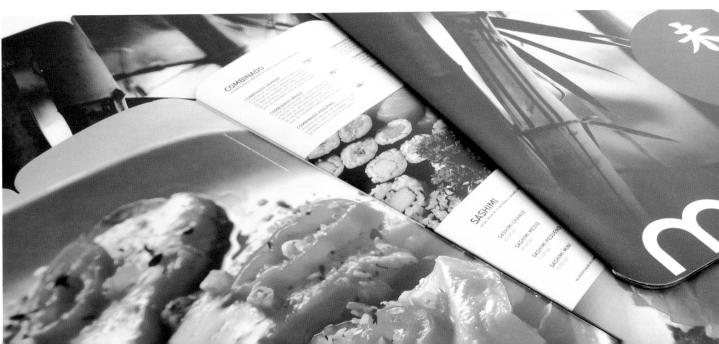

RESTAURANTE MÉLI-MÉLO

Studio: *Jaime Marco* / **Designer:** *Jaime Marco* / **Designer Logo:** *Silvia Marcén* / Zaragoza, Spain / www.coroflot.com/jaimecin

It all began when my friends at the Méli-Mélo Restaurant in Zaragoza asked me to update the design of its menus and other material without sacrificing the restaurant's identity. I began by sketching some flowers for the tapas list whose petals looked a bit like slices of Serrano ham (or slices of Serrano ham arranged in the shape of a flower). However I was told they needed something much simpler, colorful and above all, extremely gay. It was then that I decided to drop my pencil and slide the Serrano ham to one side, open up Illustrator, choose five colors and arrange them in bands in such a way, only slightly though, that was reminiscent of that famous rainbow flag. From such a simple idea the menu was born: five lively colors on a grey background. From there, and not having to resort to more colors, the remaining designs sprang forth almost naturally. I used exactly the same elements for the tapas list. Only in the wine list did I opt to drop the color blue and replace the simple lines for grape leaves. Since we began our collaboration, the entire image of the Méli-Mélo has been based on these five bands of color over a grey background, now forming as much a part of the image of the restaurant as the fuchsia logo, featured since it opened its doors.

Todo empezó cuando mis amigos del restaurante Méli-Mélo de Zaragoza me pidieron que renovara el diseño de las cartas y demás material sin renunciar a la identidad del local. Empecé dibujando unas flores que parecían lonchas de jamón serrano (o lonchas de jamón serrano dispuestas en forma de flor) para las tarjetas de las tapas; pero ellos me dijeron que necesitaban algo mucho más sencillo, colorista y sobre todo, muy gay. Fue entonces cuando decidí dejar los lapiceros y el jamón serrano a un lado, abrir Illustrator, elegir cinco colores y disponerlos en bandas de forma que en parte, solo en parte, recordara a la famosa bandera del arcoíris. De esta idea tan sencilla nació la carta de menú: cinco colores vistosos bajo sobre fondo gris. A partir de aquí, y sin necesidad de recurrir a otros colores, el resto de diseños han ido surgiendo de forma casi natural. Para las tarjetas de las tapas utilicé exactamente los mismos elementos. Sólo para la carta de vinos decidí prescindir del azul y sustituir las líneas sencillas por un hojas de vid. Desde que comenzamos nuestra colaboración, toda la imagen del Méli-Mélo se ha basado en estas cinco bandas de colores sobre fondo gris, ahora ya tan integradas en la línea del local como el logotipo fucsia, presente desde su inauguración.

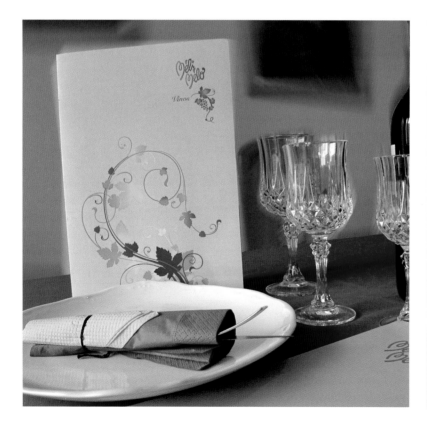

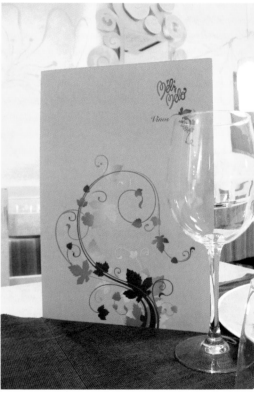

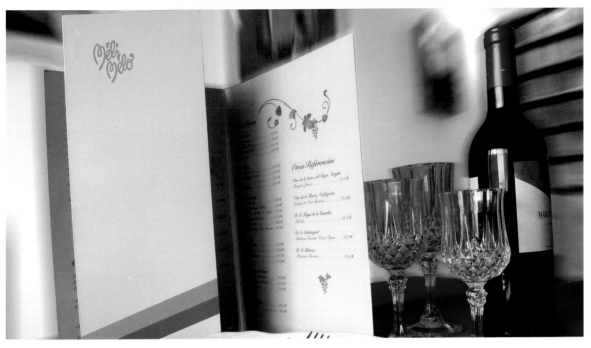

WHAT'S FOR LUNCH BY MÉLI MÉLO

SÉCULO 21

STUDIO: *SÉRGIO GASPAR* / **DESIGNER:** *SÉRGIO GASPAR* / / AVEIRO, PORTUGAL / WWW.GASPARDESIGN.COM

Século 21 is a small Restaurant + Ice Cream Parlour which needed a new graphic project for its menu and ice cream list due to the limited functionality and outdated graphics of the previous. In the closed format of 20x20cm, the menu was created so as to be practical, containing information about dishes, description and pricing, for a swift and easy reading. Working the typography of the cover with organic shapes and pictures of some dishes, the graphic construction was thought for this menu to be a graphically elegant element on a table, during its use or in relation to other menus. The graphic development for the ice cream list was done coherently with the menu, so as for both to complement graphically. On dimensions 35x42cm the intervention of the design was only applicable to the front page of the ice cream list as this would be the static element on the tables. The intention to maintain this new menu and ice cream list for a long period of time was set and considering the prices would individually and somewhat frequently be altered there would thus be the need to change any price, at any moment, without relevant cost. Considering this, a specific gap for the filling in of the price was created, none having been written in. The menu and ice cream list were given a shiny lamination finishing so as for the writing and erasing of prices to be possible by using a wet wipe pen, for example.

Século 21 es un pequeño Restaurante + Heladería que necesitaba un nuevo proyecto gráfico para su carta y su lista de helados, ya que las anteriores tenían una funcionalidad limitada y unos elementos gráficos anticuados. En el formato cerrado de 20x20cm, la carta se creó con la intención de que fuera práctica. Contenía información sobre los platos, su descripción y los precios, para una lectura fácil y rápida. Trabajamos la tipografía de la cubierta con formas orgánicas y fotos de algunos platos, de modo que la construcción gráfica de esta carta fuera un elemento gráficamente elegante sobre la mesa, durante su uso o en relación con otras cartas. El desarrollo gráfico de la lista de helados se hizo en consonancia con la carta, de modo que se complementaran gráficamente. En las dimensiones 35x42cm la intervención del diseño solo era aplicable a la página frontal de la lista de helados, ya que ésta iba a ser un elemento estático en las mesas. Puesto que teníamos la intención de mantener esta nueva carta y lista de helados durante un largo periodo de tiempo y teniendo en cuenta que los precios variarían de forma individual y con cierta frecuencia, teníamos que pensar la manera de poder cambiar cualquier precio, en cualquier momento, sin un coste elevado. Pensando en esto, dejamos un espacio en blanco para poner el precio, ya que no se había escrito ninguno. La carta y la lista de helados tenían un acabado en laminado brillante para poder escribir y borrar los precios utilizando un rotulador borrable, por ejemplo.

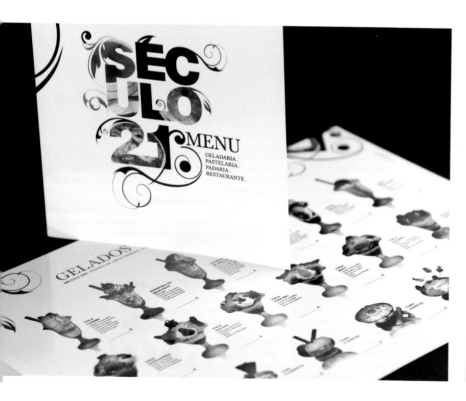

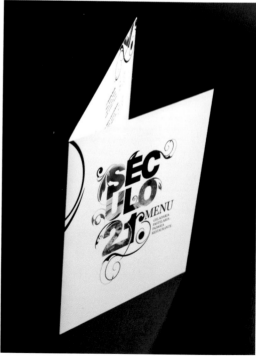

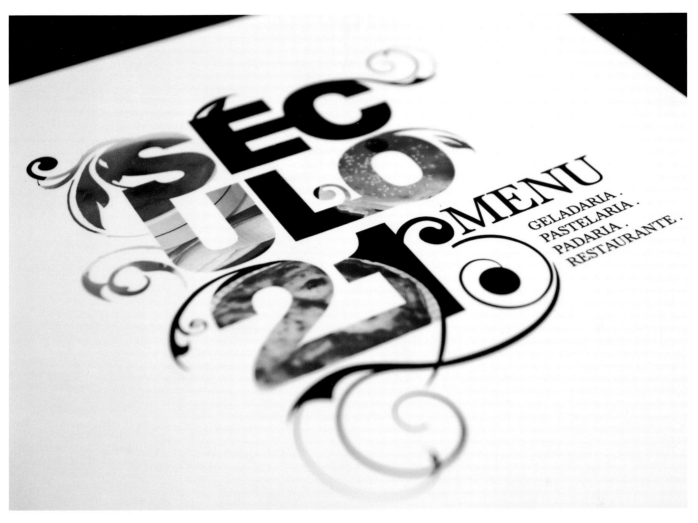

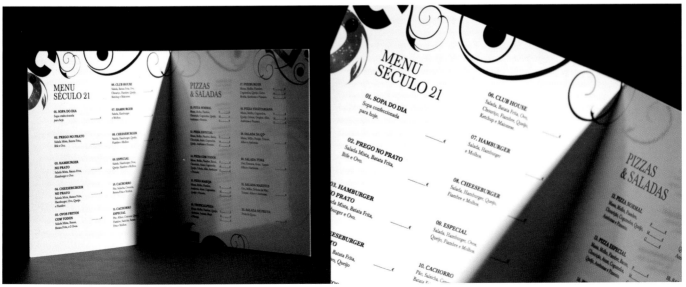

SA

STUDIO: *COMMGROUP BRANDING* / CREATIVE COORDINATOR: *RODRIGO FAUSTINO* / DESIGNER: *THAIS NAVARRO* / SAO PAULO,BRAZIL
WWW.COMMGROUPBRANDING.COM.BR

SA is a very charming restaurant and bar, also located in Ribeirao Preto, Sao Paulo, Brazil. With gourmet features, the menu should not only show what foods and drinks are available, but also educate the customers about the possibilities of combination choices they have. The menu also needed to be practical and flexible, because the prices suffer several variations over the year. The solution to the harmonization of the food and drinks was insert a set of symbols indicating the types of beers and wines suitable for every type of food provided, facilitating the choices between them, and contributing to the flavors to remain harmonic. We also decided to keep the cover page separated from the content, so the price changes wouldn't force a total reprint rather than only on the pages where the modification was necessary. The idea is to preserve the vintage concept of the menu's descriptions, photos and colors, making it more casual and useful, keeping its charming ambiance and revolutionizing the symbols of an old style American Dinner, but with a gourmet touch which could be seen and felt throughout the suite of pages of plates and drinks' info, with the images in solid squares referring to all the related material of restaurant's identity. So, with the client's menu design problem solved and the costumer needs covered, a brand new menu was launched - beautiful, functional and with all the its purposes served.

SA es un bar restaurante encantador situado en Ribeirao Preto, Sao Paulo, Brasil. La carta, con dotes de gastrónomo, no debía mostrar únicamente los platos y bebidas disponibles, sino que también tenía que enseñar al cliente las distintas posibilidades de combinación que existían. La carta también tenía que ser práctica y flexible, porque los precios sufren muchos cambios a lo largo del año. La solución a la armonización de la comida y las bebidas consistía en incorporar un conjunto de símbolos que indicaban el tipo de cervezas y vinos adecuados para cada tipo de comida, facilitando así la elección entre ellos y ayudando a que los sabores permanezcan en armonía. También decidimos mantener la portada separada del contenido, de modo que los cambios de precio no obligarían a volver a imprimir toda la carta, sino solamente las páginas donde la modificación fuera necesaria. La idea era conservar el concepto vintage de las descripciones, fotos y colores de la carta, haciéndola más informal y útil, pero manteniendo su aire encantador y revolucionando los símbolos de un típico restaurante americano antiguo, dándoles un toque gourmet que se pudiera ver y sentir en todas las páginas de información sobre los platos y las bebidas, con las imágenes dentro de recuadros sólidos que hacen referencia a todo el material de la identidad del restaurante. Así pues, con el problema del diseño de la carta de los clientes resuelto y las necesidades del cliente cubiertas, se lanzó una nueva carta: bonita, funcional y con todos sus propósitos cumplidos.

Quilmes
330ml
A queridinha da Argentina

Stella Artois
275ml
Icônica Stella Artois é uma cerveja
puro malte de fabricação ocidental e
um lager premium de sabor balanceado.
Uma autêntica cerveja de fogo belga

Hoegaarden
330ml
É conseqüentemente especiais e um
produto de fabricação mais vendido
de Hoegaarden, fabricada no mundo

Franziskaner Weissbier
500ml
a microcerveja mais vendida

Quilmes
970ml
Pilsmo, lager de cerveja
da marcante mais vendida

4,90

6,20

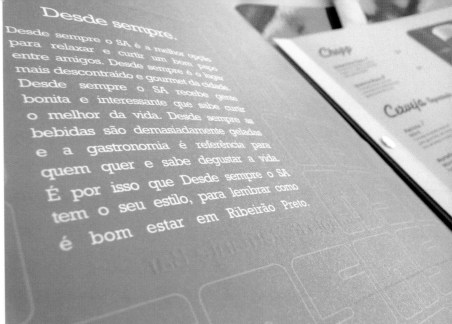

Desde sempre o SA é a melhor opção
para relaxar e curtir um bom papo
entre amigos. Desde sempre é o lugar
mais descontraído e gourmet da cidade.
Desde sempre o SA recebe gente
bonita e interessante que sabe curtir
o melhor da vida. Desde sempre as
bebidas são demasiadamente geladas
e a gastronomia é referência para
quem quer e sabe degustar a vida.
É por isso que Desde sempre o SA
tem o seu estilo, para lembrar como
é bom estar em Ribeirão Preto,

Rabanada
De brioche com figos assados
e creme anglaise

Romeu e Julieta
Com queijo camembert

15,90

24,50

21,70

24,70

41,20

43,80

49,80

tinto leve tinto médio tinto encorpad

Clássica Lasagna

Ravioli

Linguini

Stinco

Entradas

Mesclun

Mesclun
Mix de folhas, queijo de cabra
com figos assados, presunto
de parma e vinagrete de nozes

Sanduíches

Pão Ciabatta
Com rosbife de picanha, tomate confit,
grana padano e rúcula

DB Burger
Receita do Daniel's de NYC, considerado
o melhor do mundo. Picanha com costela
de rabada, cheddar e cebolas c

Carne e Queijo
Tradicional

25,30

20,80

Crocante
mate confit
nteca de Dumont

Pastel de Palmito
Com queijo brie

Pastel
De carne napolitano
misto

Caprese SA
Com tomate confit, mussarela
de búfala, ruculeta e molho pesto

Carpaccio Rústico
Cogumelos, parmesão
e pinoles

Italiana
tomate

Lulas e Camarões
Flambados, com papa
ao pomodoro e pancetta crocante

Tartare de Salmão
Com erva doce marinada
e vinagrete de laranja

21.70
25.90
23.40
21.90
18.90
26.80
21.70
24.70
20.80
22.90
25.80

cipal
41
da Ilha
43
49

harmonize com vinho · tinto leve · tinto médio · tinto encorpado · branco leve · branco médio · branco encorpado

com cerveja · pilsen · weiss · schwarzbier

Desde sempre

Caipira de Morango

Sucos *Naturais*

Laranja	3.50
Limão	3.50
Abacaxi	3.50
Melão	3.50

Refrigerantes

Pepsi	2.90
	2.90

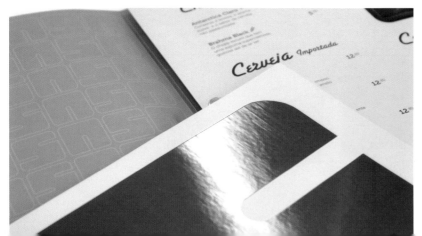

Antarctica Clara
Brahma Black

Cerveja Importada

12
12
12

Cardápio Restaurante Bar

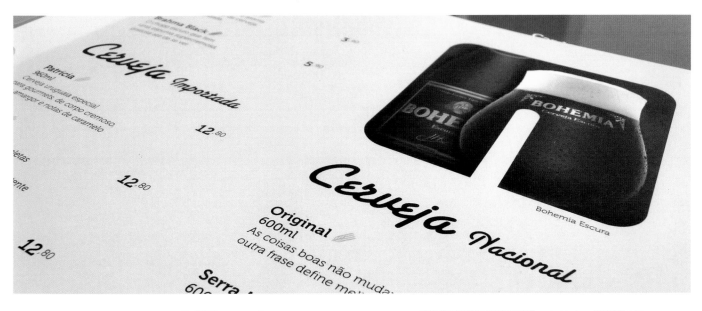

Cerveja *Importada*

Patricia
960ml
Cerveja uruguaia especial
para gourmets, de corpo cremoso
amargor e notas de caramelo

12,80

12,80

12,80

Bahma Black

5,

5,

Cerveja *Nacional*

Original
600ml
As coisas boas não muda
outra frase define ma

Serra
600

Bohemia Escura

Caipira de Morango

Caipiras

Escolha a bebida
Uva, Maracujá

Smirnoff Black

Smirnoff

Red Mix
Caipirinha de Red

Sakê
Nacional

Nega Fulô
Cachaça envelhecida

Pinga
Nacional

Cigana
Uva, kiwi, morar

Cigana Sa
Uva, kiwi, mo

Sucos *Naturais*

aranja	3,50
mão	3,50
acaxi	3,50
ão	3,50

Chopp

Cerveja

RUUKKU, UNIVERISTY OF ART AND DESIGN HELSINKI

STUDIO: *Lotta Nieminen* / DESIGNER: *Lotta Nieminen* / PHOTOGRAPH: *Veera Lipasti* / NEW YORK, USA / WWW.LOTTANIEMINEN.COM

Identity proposal for Ruukku, the Finnish Food Culture Center. The visual identity was based on the curly bracket, regrouping all the different sectors under one roof. With a lid added on top, the bracket evolved into a logo symbolizing a pot.

Propuesta de identidad para Ruukku, el Centro de Cultura Gastronómica Finlandés. La identidad visual se basa en el signo de la llave, que agrupa todos los distintos sectores bajo el mismo techo. Con una tapa en la parte de arriba, la llave evolucionó para convertirse en un logotipo que representa una olla

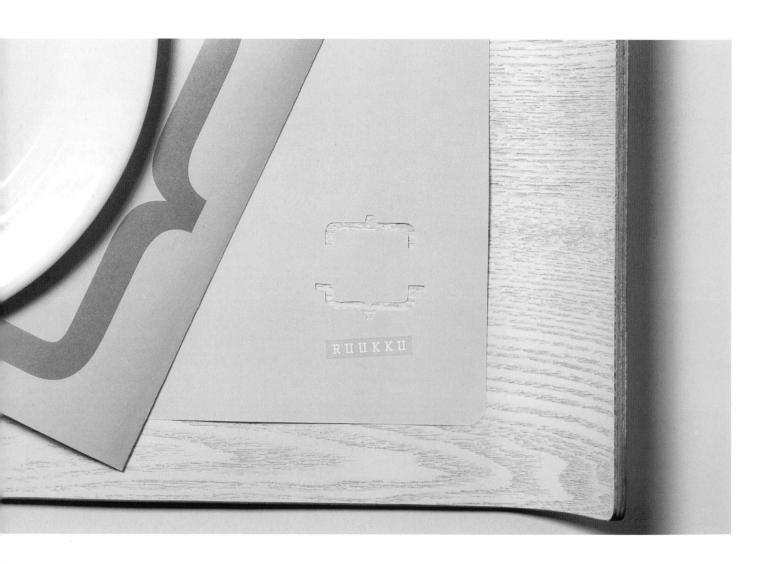

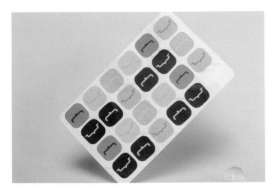

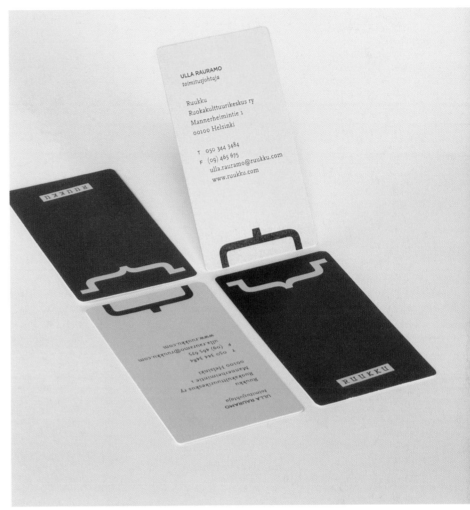

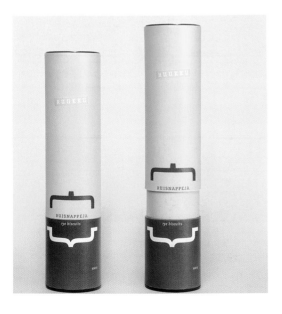

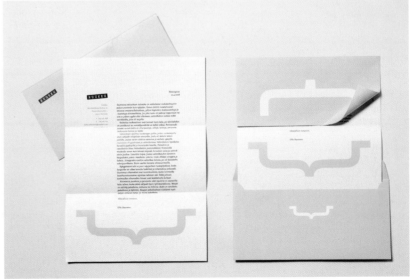

WHAT'S FOR LUNCH BY RUUKKU

BABYLON

STUDIO: *BRAVOISTANBUL / ART DIRECTOR: PERIM OKTEM, ULAS ERYAVUZ, OZLEM PEKEL* / ISTANBUL, TURQUIA / WWW.BRAVOISTANBUL.COM

Babylon is a live music club located in the heart of Istanbul. The menu of alcoholic beverages is for entertainment granted. It has tried to make this drink menu has a different touch, but do not miss being a modern and attractive letter to the user, where the customer is not lost and find what you want quickly.

Babilonia es un club de música en directo situado en el corazón de Estambul. El menú de bebidas alcohólicas es para los espectáculos sentados. Se ha intentado que esta carta de bebidas tenga un toque diferente, pero que no pierda el ser una carta moderna y atractiva para el usuario, donde no se pierda el cliente y encuentre lo que quiere rápido.

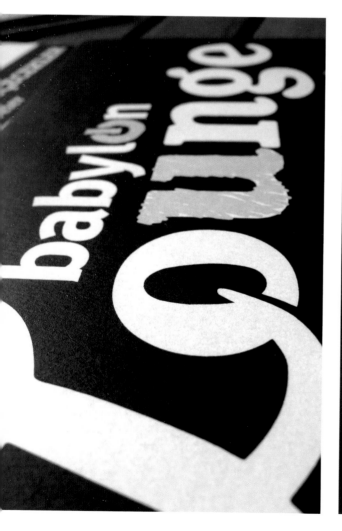

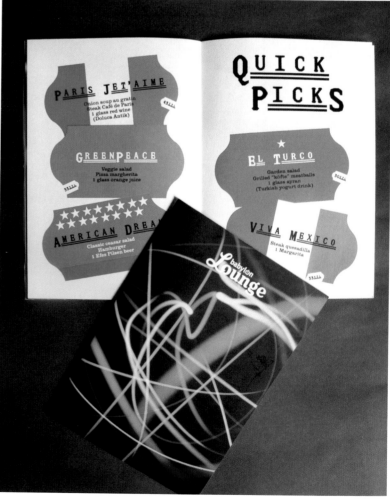

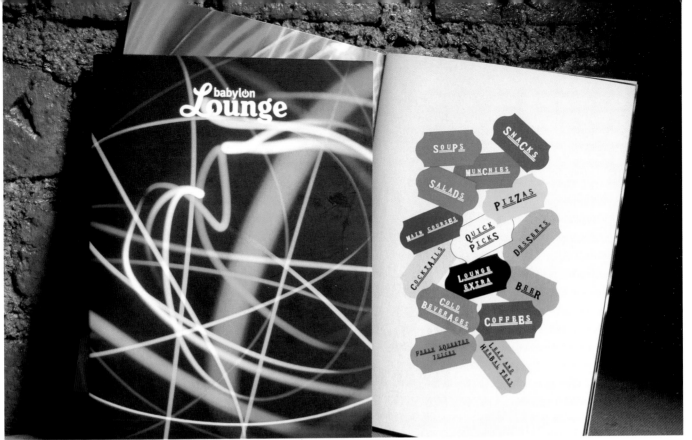

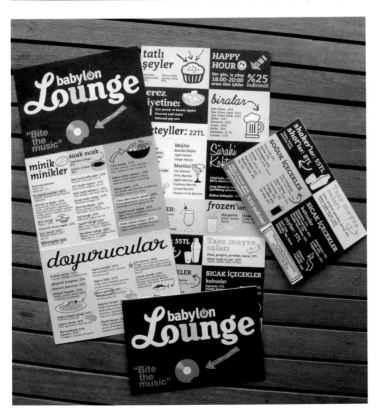

FRANK'S

Studio: *FBDI* / Art Director: *FBDI* / Designer: *FBDI* / Buenos Aires Argentina / www.estudiofbdi.com

Frank's was the first speakeasy in Buenos Aires, a secret bar known only to those who know how to get there. The term "speakeasy" traces its origins to the early 20th century in New York City. At that time the entire city was subject to Prohibition, a controversial dry law that forbid the production and consumption of alcohol. This is why the first speakeasies began to appear, as they formed truly secret communities where it was the customers themselves who took responsibility for inviting new friends along, using passwords and invitations. With materials and textures that harken back to a certain 1920's rusticity and a typical look of the dry law days, we developed the brand and the entire graphics system that exists in Frank's world.

Franks es el primer speakeasy bar de Buenos Aires, un bar secreto solo para quienes saben llegar. El término "speakeasy" tiene su origen en la ciudad de Nueva York, en las primeras décadas del siglo XX. En esos momentos, en toda la ciudad regía la ley seca, una polémica medida que impedía la fabricación y el consumo de alcohol. Es así como comienzan a aparecer los bares speakseasy que formaban verdaderas comunidades secretas donde los propios clientes eran responsables de invitar a nuevos amigos utilizando contraseñas o invitaciones. Con materialidades y texturas que remiten a cierta rusticidad propia de los años 20 y aspectos estéticos propios de la ley seca, desarrollamos la marca y todo el sistema gráfico que compone el mundo Frank's.

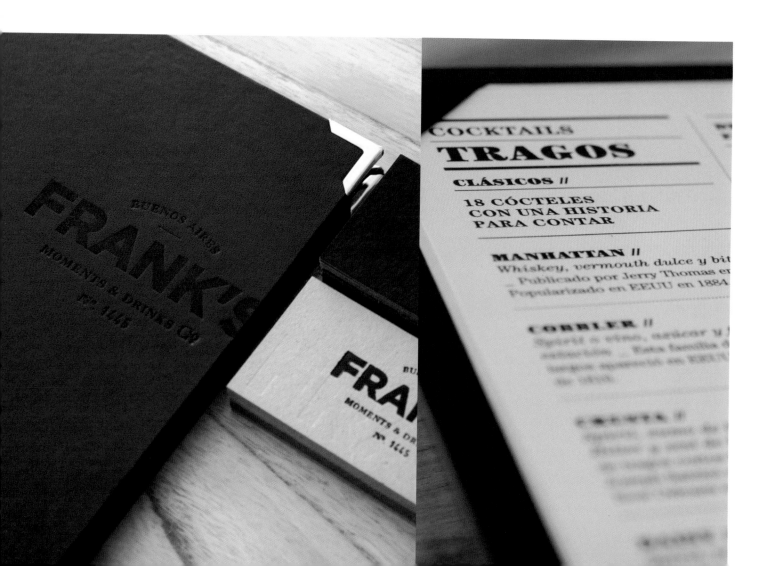

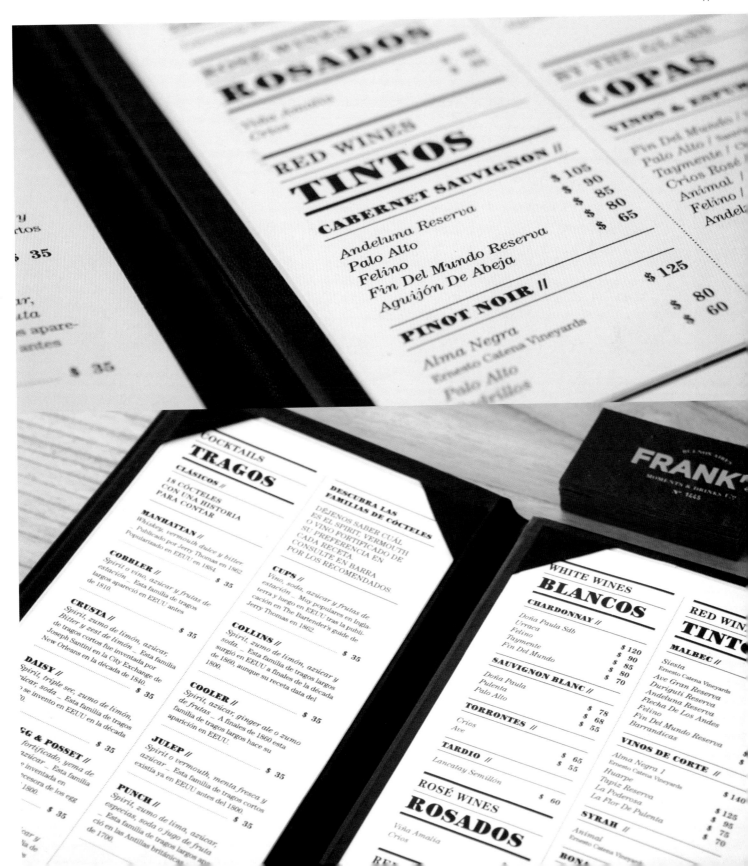

ROSADOS

RED WINES
TINTOS

CABERNET SAUVIGNON //
$ 105
$ 90
$ 85
$ 80
$ 65

Andeluna Reserva
Palo Alto
Felino
Fin Del Mundo Reserva
Aguijón De Abeja

PINOT NOIR //
$ 125
$ 80
$ 60

Alma Negra
Ernesto Catena Vineyards
Palo Alto

BY THE GLASS
COPAS
VINOS & ESPIR

Fin Del Mundo
Palo Alto / Sauv
Taymente /
Crios Rosé R
Animal /
Felino /
Andel

$ 35

$ 35

$ 35

COCKTAILS
TRAGOS

CLASICOS //
18 CÓCTELES
CON UNA HISTORIA
PARA CONTAR

MANHATTAN //
Whiskey, vermouth dulce y bitter.
Publicado por Jerry Thomas en 1862.
Popularizado en EEUU en 1884.

COBBLER //
Spirit o vino, azúcar y frutas de
estación _ Esta familia de tragos
largos apareció en EEUU antes
de 1810.
$ 35

CRUSTA //
Spirit, zumo de limón, azúcar,
Bitter y zest de limón. Esta familia
de tragos cortos fue inventada por
Joseph Santini en la City Exchange de
New Orleans en la década de 1840.
$ 35

DAISY //
Spirit, triple sec, azúcar, zumo de limón,
azúcar, soda _ Esta familia de tragos
se invento en EEUU en la década

EGG & POSSET //
fortificado, yema de
inventada en
cesora de los egg
1800.
$ 35
azúcar y
$ 35

DESCUBRA LAS
FAMILIAS DE CÓCTELES

DÉJENOS SABER CUÁL
ES EL SPIRIT, VERMOUTH
O VINO FORTIFICADO DE
SU PREFERENCIA EN
CADA RECETA _
CONSULTE EN BARRA
POR LOS RECOMENDADOS

CUPS //
Vino, soda, azúcar y frutas de
estación _ Muy populares en Ingla-
terra y luego en EEUU tras la publi-
cación en The Bartender's guide de
Jerry Thomas en 1862.
$ 35

COLLINS //
Spirit, zumo de limón, azúcar y
soda _ Esta familia de tragos largos
surgió en EEUU a finales de la década
de 1860, aunque su receta data del
1800.
$ 35

COOLER //
Spirit, azúcar, ginger ale o zumo
de frutas _ A finales de 1860 esta
familia de tragos largos hace su
aparición en EEUU.
$ 35

JULEP //
Spirit o vermouth, menta fresca y
azúcar _ Esta familia de tragos cortos
existía ya en EEUU antes del 1800.
$ 35

PUNCH //
Spirit, zumo de lima, azúcar,
especias, soda o jugo de fruta
ció en las Antillas británicas
de 1700.
$ 35

WHITE WINES
BLANCOS

CHARDONNAY //
Doña Paula Sdb
Urraca
Felino
Taymente
Fin Del Mundo
$ 120
$ 90
$ 85
$ 70

SAUVIGNON BLANC //
Doña Paula
Pulenta
Palo Alto

TORRONTES //
Crios
Ave
$ 78
$ 68
$ 55

TARDIO //
Lancatay Semillón
$ 65
$ 55

ROSÉ WINES
ROSADOS

Viña Amalia
Crios
$ 60

RED WIN
TINT

MALBEC //
Siesta
Ernesto Catena Vineyards
Ave Gran Reserva
Duriguti Reserva
Andeluna Reserva
Flecha De Los Andes
Felino
Fin Del Mundo Reserva
Barrandicas

VINOS DE CORTE //
Alma Negra 1
Ernesto Catena Vineyards
Huarpe
Tapiz Reserva
La Poderosa
La Flor De Pulenta
$ 140

SYRAH //
Animal
Ernesto Catena Vineyards
$ 125
$ 75
$ 55

BON

FRANK'S
BUENOS AIRES
MOMENTS & DRINKS CO
Nº 1445

LA FÁBRICA DEL TACO

Studio: *Savvy Studio* / **Creative Director:** *Savvy Studio* / **Art Director:** *Eduardo Hernández* / **Designer:** *Eduardo Hernández, Violeta Hernández* / **Industrial Design:** *Savvy Studio* / Nuevo León, México / www.savvy-studio.net

Concept development, branding, language, menus, applications and advertising campaign. The concept of La Fábrica del Taco is based on a truly Mexican taco house. Using elements that were a bit exaggerated, we sought a way to directly communicate to Argentines Mexico's popular graphics and culinary richness, a country that draws them in and a concept than gives them a sense of trust. Mexico and its popular culture form the basis for this restaurant's image, using icons and elements that have long stood, one that outsiders can easily recognize. The menus, made of recycled materials, can also be seen as both a translation and application of this place.

Desarrollo de concepto, branding, lenguaje, menús, aplicaciones y campaña de publicidad. El concepto de La Fábrica del Taco se realizó en base a una taquería muy mexicana. Utilizando elementos un tanto exagerados, se buscó una forma directa de comunicarles a los argentinos la riqueza gráfica y gastronómica del México popular. Un país que les atrae, y un concepto que les da esa confianza. México y su cultura popular son la base de toda la imagen de este restaurant, utilizando íconos y elementos que han sobresalido por años y que muchos extranjeros pueden reconocer. Los menús, realizados con materiales a los que se les dieron un nuevo uso, son igualmente una traducción y aplicación de este lugar.

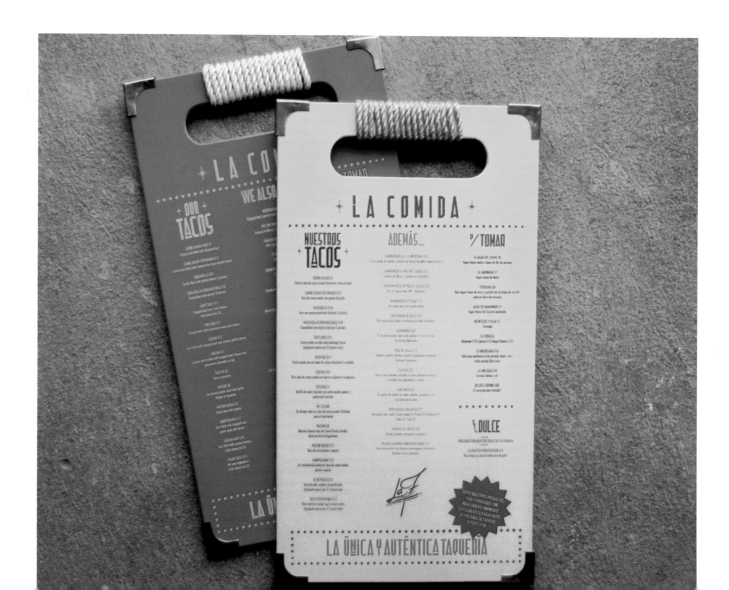

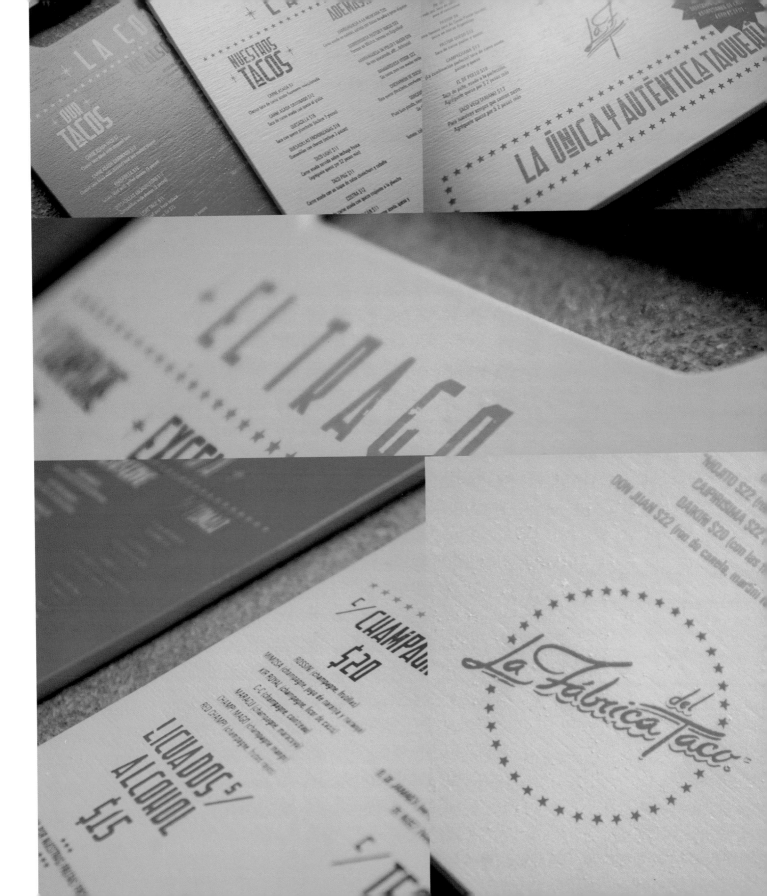

SA PLAÇA

STUDIO: *MAY FLUXÀ* / **ART DIRECTOR:** *MAY FLUXÀ* / **DESIGNER:** *MAY FLUXÀ* / MALLORCA, SPAIN / WWW.MAY-USCULA.COM

Owner and manager Renzo Devoto came to me to make the design for his menu, with an idea in mind for a different menu, not wanting the typical folder-type menu or piece of double-sided A4 paper. He wanted something with folds and creases that was both attractive and practical. He also put at my disposition several images by a local artist, Juanjo Tomás. The result was a menu whose folded dimensions were 180 mm x 125 mm and 415 mm x 125 mm when opened. Despite its small size, it is easy to read as there are not too many dishes, and so as not to cram them in it and make them hard to make out, I situated the main dishes inside and took advantage of the space left on the back to put the wine list. I combined two typefaces, with and without a serif, to liven up the text and not have it be too flat, which is also why I used bold to make the dishes stand out. I combined the colors in the logo on the menu's exterior and interior, Pantone orange, Pantone black and white. For the printing I used a digital "Inca printing center" on 300-gram matte paper and a matte lamination to maintain its rustic essence. It was funny how after a time Renzo would come to me to print out more menu as the customers would take them home because they were so "pretty".

El gerente y dueño, Renzo Devoto acudió a mí para realizar el diseño de su carta, con la idea de una carta diferente, no quería la típica carta tipo carpeta o A4 impresa a dos caras, quería algo con pliegues y hendidos, que resultase atractiva y práctica. Igualmente puso a mi disposición diferentes ilustraciones de un artista local, Juanjo Tomás. El resultado fue una carta con unas dimensiones en plegado de 180 mm x 125 mm y de 415 mm x 125 mm en abierto. Pese a sus pequeñas dimensiones es de fácil lectura ya que no consta de demasiados platos, para no empastarla e impedir su correcta lectura situé los platos en el interior, y aproveché el espacio que quedaba en la parte posterior para situar la carta de vinos. Combiné 2 tipografías con y sin serifa para amenizar el texto y que este no resultase tan plano, igualmente emplee la negrita para resaltar los platos. Combiné los colores del logotipo tanto en el exterior como en el interior de la carta, estos son Pantone naranja, Pantone negro y blanco. Impresa en el "centre d'impressió d'Inca" digitalmente, en papel de 300 grms mate y plastificado mate para mantener su esencia rústica. Curioso fue que al cabo del tiempo Renzo acudió a mí para imprimir más cartas ya que los clientes se las llevaban porque les parecían "bonitas".

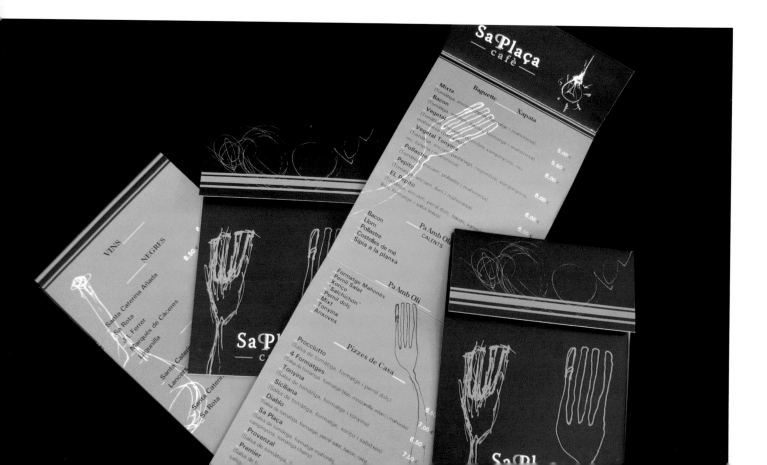

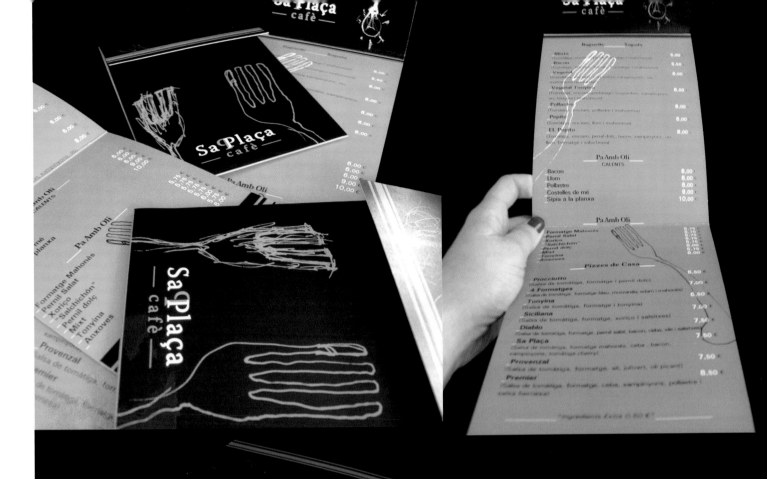

VINS

NEGRES

Santa Caterina Añada
Sa Rota
J.L Ferrer
Marqués de Cáceres
Lagunilla

6,00 €
8,50 € / 13,00 €
14,00 €
16,00 €
18,00 €

ROSATS

Santa Caterina Añada
Lancers

BLANCS

6,00 €
7,00 €

Santa Caterina Añada
Sa Rota

6,00 €
13,00 €

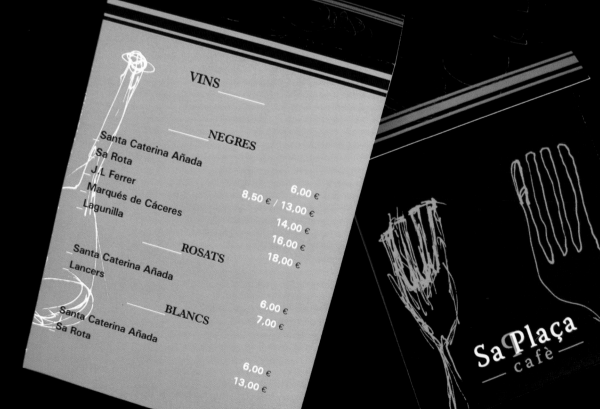

THE STOKEHOUSE

STUDIO: *SEESAW* / ART DIRECTOR: *ANITA RYLEY & MATTHEW MCKENZIE* / DESIGNER: *ANITA RYLEY & MATTHEW MCKENZIE* / MELBOURNE, AUSTRALIA /
WWW.SEESAWDESIGN.COM.AU

Located on Melbourne's St Kilda foreshore, the Stokehouse is an iconic Melbourne restaurant that combines relaxed beach shack glamour with exceptional food, wine & service. Together with executive chef Anthony Musarra & Frank & Sharon van Haandel, Seesaw rebranded the iconic upstairs restaurant to support the newly renovated interior designed by Pascale Gomes-McNabb. Drawing inspiration from the horizon, the division of the venue space and the phrase 'born on a favourable breeze', custom imagery was painted by a local artist and integrated across all collateral. Completed work included identity, menus, bill folds, wine lists, stationery, coasters, promotional items, e-marketing, function branding, signage & art direction of the website.

Situado en la playa St. Kilda de Melbourne, el Stokehouse es un famoso restaurante de Melbourne que combina el glamur relajado de una cabaña de playa con una comida, vino y servicio excepcionales. Junto con el Chef ejecutivo Anthony Musarra y Frank y Sharon van Haandel, Seesaw rediseñó la imagen de marca del famoso restaurante de la parte de arriba para acompañar al interior recién renovado diseñado por Pascale Gomes-McNabb. Inspirándose en el horizonte, la división del espacio del lugar y la frase "born on a favourable breeze" (nacido con el viento a favor), un artista local pintó las imágenes personalizadas y se incorporaron a todo el material adicional. El trabajo completo incluía la identidad, las cartas, porta-facturas, listas de vino, material de papelería, posavasos, artículos promocionales, e-marketing, branding de las funciones, carteles y dirección artística de la página web.

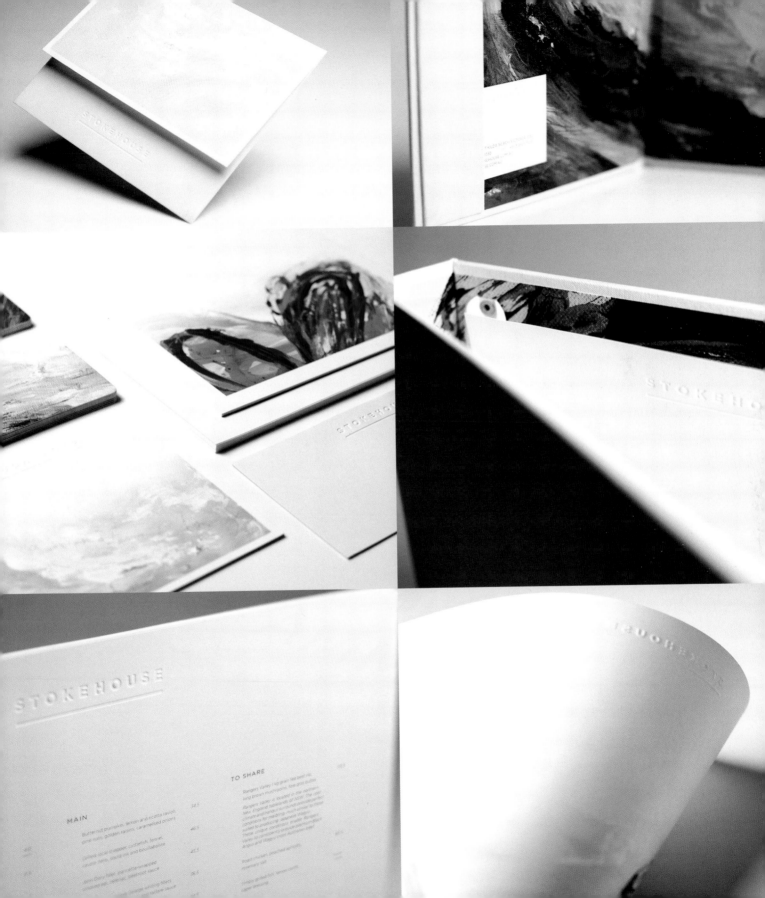

GEMMA CUCINA

STUDIO: *ONTHETABLE* / ART DIRECTOR: *VALENTINA&FRANCESCO RONCAGLIA* / DESIGNER: *VALENTINA&FRANCESCO RONCAGLIA* / CARPI, ITALY / WWW.ONTHETABLE.IT

At first glance, the forms of this restaurant make it appear to be a typical old italian trattoria, but a simple design concept transforms it. In a word?Stratification. Wall, table, chairs, and almost everything else is colored in bands, as if the interior had been lippe into three huge vats of color. Even the menu and the change tray follow this rule. From the floor to the first 10centimeters up the wall, the color is turtledove;after 120centimeter, it graduates from turtledove to white. The main character of the space is red. This was born out of the owner's decision to have a scarlet Berkel antique meat slicer in the restaurant. There fore , lamps too have been given red wires in the hall and the second tiny dining room which have been upholstered in red. Like the Berkel slicker, vintage was honored as part of the concept too:many items are vintage, including the placemats and old framed images

A primera vista, las formas de este restaurante hacen que parezca la típica trattoria italiana, pero un concepto de diseño simple lo transforma. En una palabra: estratificación. Pared, mesa, sillas y casi todo lo demás está coloreado a rallas, como si el interior se hubiera sumergido en tres enormes cubas de color. Hasta la carta y la bandeja de cambio siguen esta norma. Desde el suelo hasta los primeros diez centímetros de pared, el color es tórtola; hasta los 120 centímetros va pasando de tórtola a blanco. La característica principal del espacio es roja. Esto surgió de la decisión del propietario de poner una antigua cortadora de carne Berkel de color escarlata en el restaurante. Por lo tanto, a las lámparas también les dimos cables rojos en la sala y el pequeño comedor secundario se ha tapizado de color rojo. Como el cortador Berkel, el estilo vintage también forma parte del concepto: muchos elementos son vintage, como los manteles individuales y las fotografías en marcos antiguos.

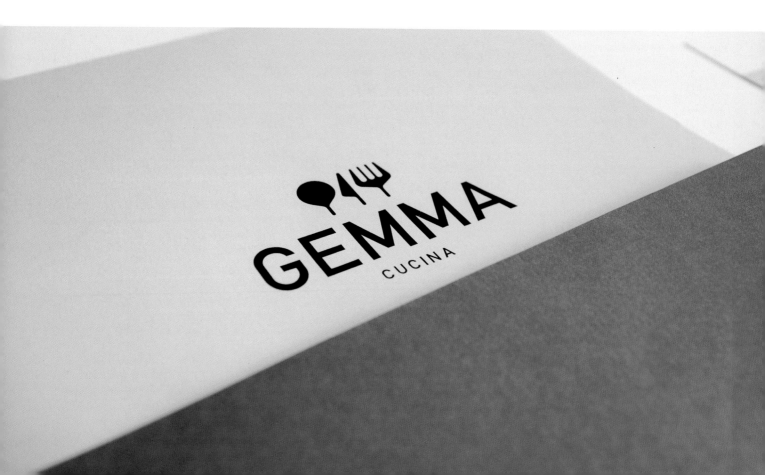

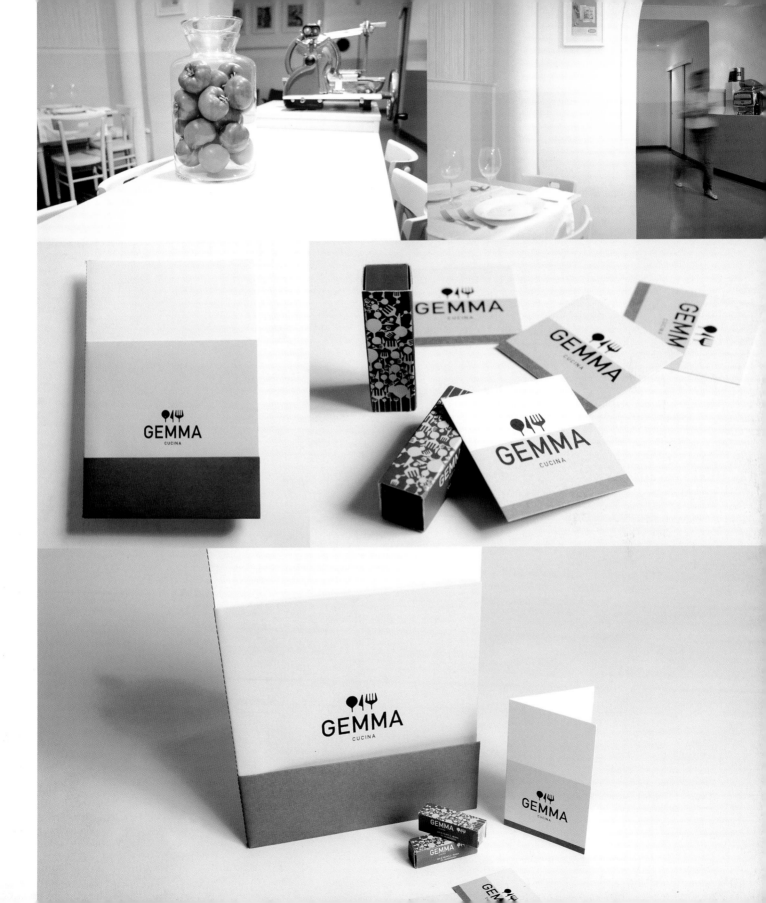

GOMEZ

STUDIO: *SAVVY STUDIO* / ART DIRECTOR: *EDUARDO HERNÁNDEZ* / CREATIVE DIRECTOR: *SAVVY STUDIO* / DESIGNER: *MANUEL RODRÍGUEZ* / ILLUSTRATION: *VIOLETA HERNÁNDEZ* / INDUSTRIAL DESIGN: *EVERARDO GALVAN* / NUEVO LEÓN, MÉXICO / WWW.SAVVY-STUDIO.NET

Concept development, branding, naming, interior design, symbolism and iconography, and promotions. The concept of Gomez revolved around being a "friendly neighborhood bar", a place to frequent. The identity sought for development was one that would reflect the community of San Pedro Garza García, where the bar is located. A fun and friendly graphic personality was created using elements to reinterpret the idea of a typical neighborhood bar and give it a global sense. To do this, iconography was designed that played with the whole concept of Gomez, forming part of the physical space, the food and drinks menus, right down to the advertising for the restaurant itself. These icons represent rockola music, the food prepared in the kitchen, the beer served by the bartenders, the homemade mescal imported from Oaxaca, and above all, the festivals that takes place in the bar, where it becomes a favorite place in the city for a couple of months.

Desarrollo de concepto, branding, naming, diseño de interiores, simbología e iconografía, promociones. El concepto del Gomez gira alrededor de una taberna de barrio global, un "friendly neighborhood bar" revisitado. Se buscó desarrollar una identidad que reflejara a la comunidad de San Pedro Garza García, en donde está ubicado el bar. Se creó una personalidad gráfica amigable y divertida, que utiliza elementos que re-interpretan la idea de un típico bar de vecindario, y le dan un sentido global. Para esto, se diseñó una iconografía que juega con el concepto del Gomez, y que forma parte del espacio físico, de los menús de alimentos y bebidas, y de la misma publicidad del lugar. En estos íconos está representada la música de la rockola, la comida que se prepara en su cocina, la cerveza que sirven sus bartenders, el mezcal artesanal importado de Oaxaca y, sobre todo, la fiesta que sucede en este bar, que en un par de meses se ha convertido en uno de los lugares favoritos de la ciudad.

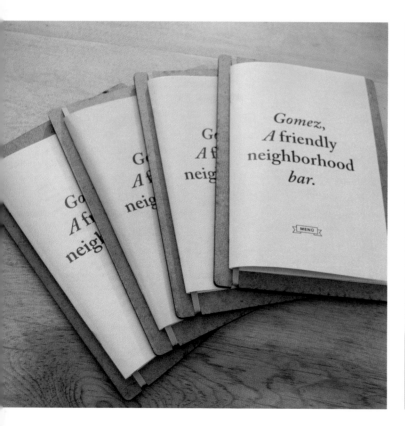

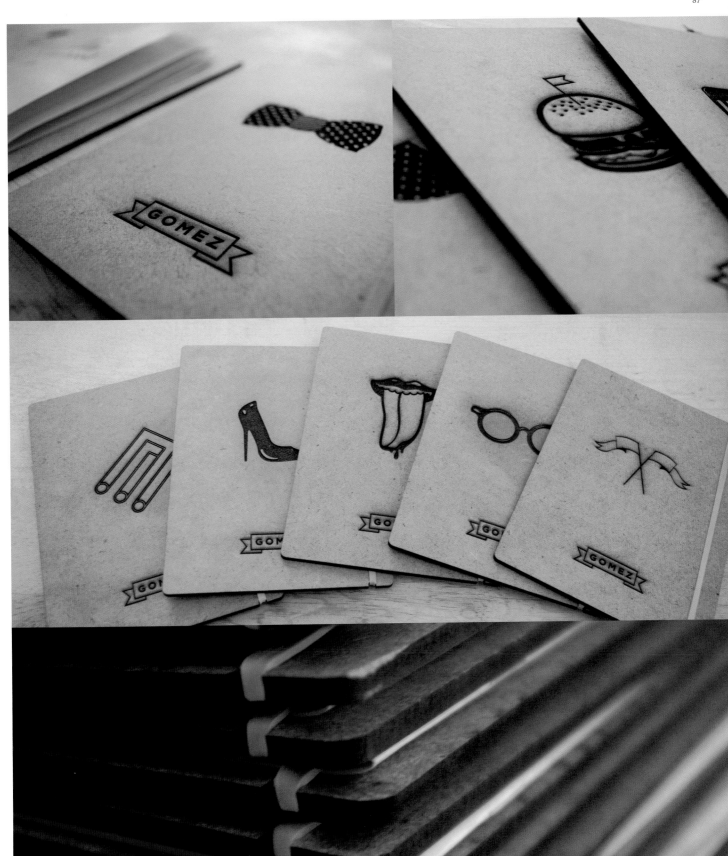

COCOTTE

STUDIO: *FOREIGN POLICY DESIGN.* / ART DIRECTOR: *YAH-LENG YU* / CREATIVE DIRECTOR: *YAH-LENG YU* / DESIGNER: *YAH-LENG YU* / 231A SOUTH BRIDGE ROAD, SINGAPORE / WWW.FOREIGNPOLICYDESIGN.COM

Cocotte is a French restaurant located in the fascinating Little India neighborhood in Singapore. The food is unpretentious home-style cooking in communal sharing portions. The Cocotte logo takes its inspiration from old-style local French eateries and hand-painted signage. Rough-looking weathered menu boards with newsprint menus to further convey the simplicity, the down-to-earth and unpretentious personality.

Cocotte es un restaurante francés situado en el fascinante barrio de Little India, en Singapur. El tipo de cocina es comida casera sin pretensiones en raciones para compartir. El logotipo del Cocotte se inspira en los antiguos restaurantes franceses y los carteles pintados a mano. Las pizarras para el menú envejecidas con las cartas en papel de prensa ayudan a transmitir todavía más la sensación de simplicidad, y la personalidad práctica y poco pretenciosa del lugar.

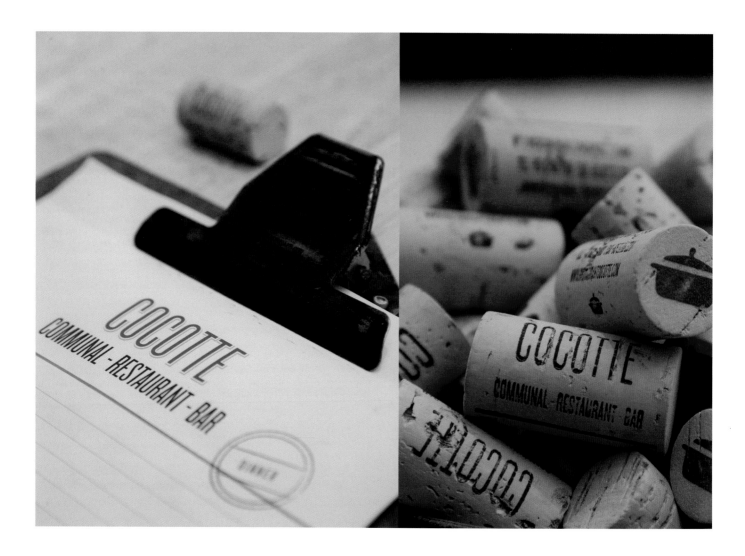

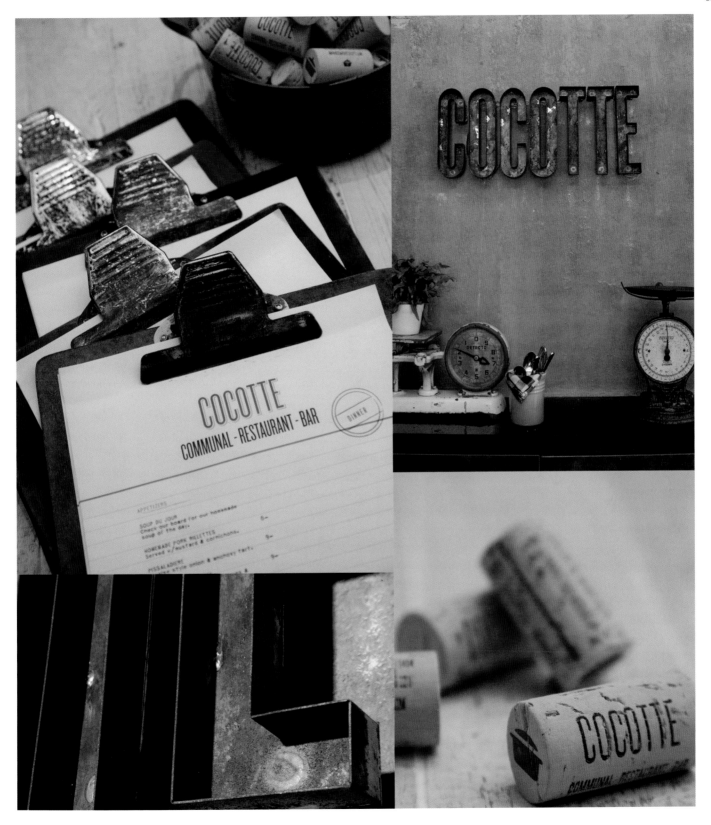

OSAKI

STUDIO: *P576* / ART DIRECTOR: *ARUTZA ONZAGA* / DESIGNER: *ARUTZA ONZAGA* / STRATEGY: *MARÍA FERNANDA MORALES* / PHOTOGRAPHY: *JAVIER LA ROTTA*
BOGOTÁ, COLOMBIA / WWW.P576.COM

This piece had to be able to work across three fundamental brand concepts: its specialty in all things sushi, the different food sensations it can offer, and the absolute vitality of the Osaki experience. We were able to communicate these concepts by designing a special sushi menu, where we underscored how each dish was prepared and adding some photographs in the foreground, and inserting special chapters in the food menu that grouped the restaurant's cooking into culinary sensations, represented by photos of people eating and using the elements in the graphic composition in different and surprising ways. We had endless discussions with Andrés (the client) in order to understand and structure the menu content, visiting Adán (the chef) several times to speak of the flavors and cooking and spending over 5 days with Lucho (the photographer) taking photos and eating sushi. Overall we spent (all p.576) 6 dedicated and highly entertaining months on the entire project.

En esta pieza se debía trabajar en base a tres conceptos fundamentales para la marca: su especialidad en el tema del sushi, la diferencia de sensaciones que pueden ofrecer a través de sus otras comidas y la vitalidad de la experiencia Osaki. Logramos comunicar esos conceptos haciendo una carta específica para el sushi donde resaltamos a través de fotografías de primer plano las preparaciones de cada plato, insertando en la carta de comidas unos capítulos especiales que enumeran la comida del restaurante agrupada por sensaciones culinarias representadas por unas fotografías de personas comiendo y usando de manera variada y sorpresiva los elementos de la composición gráfica. Charlamos interminablemente con Andrés, (el cliente) para poder comprender y estructurar el contenido de la carta, visitamos a Adán (el chef) varias veces para hablar de sabores y cocciones, duramos más de 5 días con Lucho (el fotógrafo) haciendo fotos y comiendo sushi y estuvimos (todo p576) unos dedicados y muy entretenidos 6 meses elaborando todo el proyecto.

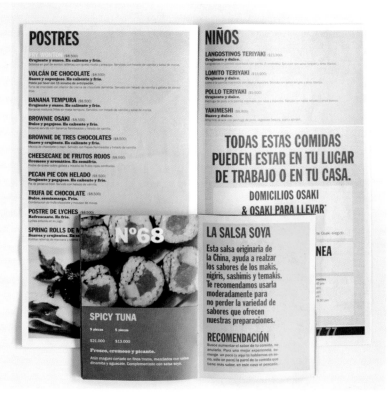

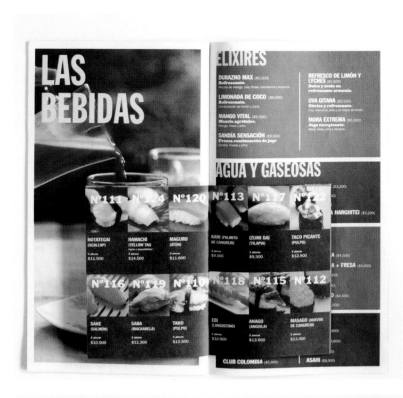

LAS BEBIDAS

ELIXIRES

DURAZNO MAX ($5,500)
Refrescante.
Mezcla de mango, fofé, lima, mandarina y durazno.

LIMONADA DE COCO ($5,500)
Refrescante.
Combinación de limón y coco.

MANGO VITAL ($5,500)
Mezcla agridulce.
Mango, fresa y piña.

SANDÍA SENSACIÓN ($5,500)
Fresca combinación de jugo
Sandía, fresas y piña.

REFRESCO DE LIMÓN Y LYCHES ($5,500)
Dulce y ácido en refrescante armonía.

UVA GITANA ($5,500)
Cítrica y refrescante.
Uva, manzana, piña y el toque de limón.

MORA EXTREMA ($5,500)
Jugo energizante.
Mora, fresa, piña y banano.

AGUA Y GASEOSAS

HOTATEGAI (SCALLOP)
2 piezas
$11,500

HAMACHI (YELLOW TAI)
Sujeto a disponibilidad
2 piezas
$14,500

MAGURO (ATÚN)
2 piezas
$11,600

KANI (PALMITO DE CANGREJO)
2 piezas
$9,500

IZUMI DAI (TILAPIA)
2 piezas
$9,300

TACO PICANTE (PULPO)
2 piezas
$12,900

SAKE (SALMÓN)
2 piezas
$10,500

SABA (MACKARELA)
2 piezas
$11,300

TAKO (PULPO)
2 piezas
$12,500

EBI (LANGOSTINO)
2 piezas
$10,900

ANAGO (ANGUILA)
2 piezas
$13,500

MASAGO (HUEVOS DE CANGREJO)
2 piezas
$13,000

CLUB COLOMBIA ($5,900)

ASAHI ($8,500)

SOPAS

Consomé suave. Vegetariano.

AGRIPICANTE DE FIDEOS Y POLLO ($10,900)
Caldo ligeramente picante, aromatizado. De sabores ácidos y dulces.

CANGREJO Y MAÍZ ($15,900)
Sopa cremosa y aromática.

($24,900)
Caldo ligeramente picante de sabor ácido y salado.

Sopa cremosa y aromática.
Con tofu ($15,000) / Con pollo ($16,500) / Con camarones ($18,000)

TOM YUM KUNG
Sopa sustanciosa, con mezcla sabores dulces, picantes y ácidos.
Con camarones y calamares ($22,000) / Con camarones ($17,500)

SI QUIERES CRUJIENTE

ROLLOS DE LANGOSTINOS
GYOSAS
CALAMARES CRUJIENTES

TODAS ESTAS COMIDAS PUEDEN ESTAR EN TU LUGAR DE TRABAJO O EN TU CASA.

DOMICILIOS OSAKI & OSAKI PARA LLEVAR
644 77 77

DOMICILIOS EN LÍNEA
WWW.OSAKI.COM.CO

RESERVAS: 644 77 77

TRINIAN'S CAFE

STUDIO: *BRAD BRENEISEN* / **ART DIRECTOR:** *BRAD BRENEISEN* / **CREATIVE DIRECTOR:** *BRAD BRENEISEN* / **DESIGNER:** *BRAD BRENEISEN* / **PHOTOGRAPHY/TYPO-GRAPHY/ILLUSTRATION:** *BRAD BRENEISEN* / *WILLIAMSPORT, PENNSYLVANIA*

Trinian's Cafe is a quirky and fun restaurant/retail/lounge out of Grenich Village, New York. The branding, packaging, and menu design pay homage to the late English cartoonist Ronald Searle, whose comic strip "St. Trinians" inspired the name. I developed a custom type treatment for the logo and combined custom type with Didot for the collateral materials. The illustrations where created using ink washes and a bas-releif textile pattern. Everything is intended to be casual yet sophisticated with a careful consideration to materials. With Trinian's commitment to sustainability and eco-friendly operations; simplicity and resourcefulness became an important factor for the project's effectiveness and success. The result is unassuming and curious much like Searle's work.

Trinian's Cafe es un restaurante/tienda/lounge peculiar y divertido de las afueras de Grenich Village, Nueva York. El branding, el embalaje y el diseño de la carta rinden homenaje al fallecido dibujante británico Ronald Searle. El nombre del restaurante, por ejemplo, se debe a una de sus historietas: "St. Trinians". Desarrollé un tipo de letra personalizado para el logotipo y combiné el tipo personalizado con Didot para los materiales adicionales. Las ilustraciones se crearon utilizando aguadas de tinta y un estampado textil de bajorrelieve. Todo pretende ser informal y al mismo tiempo sofisticado, con especial atención a los materiales. Debido al compromiso del restaurante con la sostenibilidad y las operaciones respetuosas con el medio ambiente, la simplicidad y la ingeniosidad se convirtieron en un factor muy importante para la eficacia y el éxito del proyecto. El resultado es sencillo y curioso como la obra de Searle.

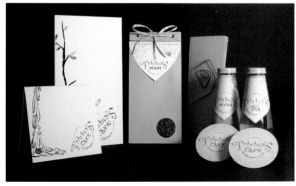

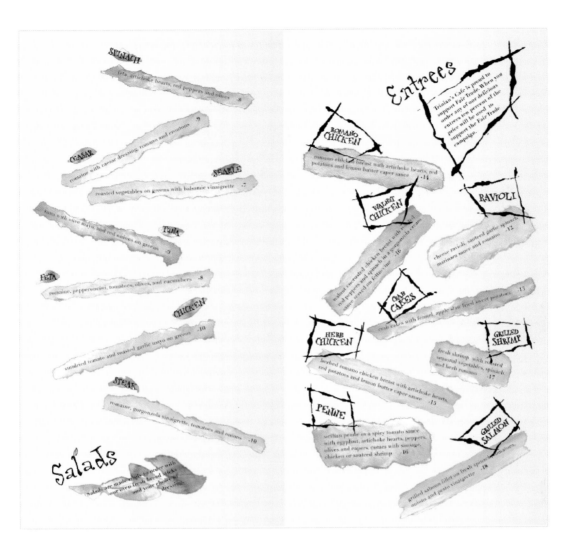

SPINACH

feta, artichoke hearts, red peppers and olives .8

CEASAR

romaine with caesar dressing, romano and croutons .9

SEARLE

roasted vegetables on greens with balsamic vinaigrette .7

TUNA

tuna with olive mayo and red onions on greens .9

FETA

romaine, pepperoncini, tomatoes, olives, and cucumbers .8

CHICKEN

sundried tomato and roasted garlic mayo on greens .10

STEAK

romaine, gorgonzola vinaigrette, tomatoes and onions .10

Salads

Salads are made whole to order with your own fresh bread sticks and your choice of dressing.

Entrees

Trinian's Cafe is proud to support Fair Trade. When you order any of our delicious entrees ten percent of the price will be used to support the Fair Trade campaign.

ROMANO CHICKEN

romano chicken breast with artichoke hearts, red potatoes and lemon butter caper sauce .14

RAVIOLI

cheese ravioli, sauteed garlic spinach marinara sauce and romano .12

WALNUT CHICKEN

walnut encrusted chicken breast with roasted red peppers and spinach in a gorgonzola cream sauce served on fettuccine .16

CRAB CAKES

crab cakes with fennel, applesauce fried sweet potatoes .13

GRILLED SHRIMP

fresh shrimp with roasted seasonal vegetables, spinach and herb romano .17

HERB CHICKEN

herbed romano chicken breast with artichoke hearts, red potatoes and lemon butter caper sauce .15

PENNE

sicilian penne in a spicy tomato sauce with eggplant, artichoke hearts, peppers, olives and capers, comes with sausage, chicken or sauteed shrimp .16

GRILLED SALMON

grilled salmon fillet on fresh spinach, tomatoes, onions and pesto vinaigrette .18

Trinian's
CAFE

Trinian's CAFE

Trinian's CAFE

Trinian's GREEN TEA

Trinian's MOCHA

ELLA DINING ROOM & BAR

STUDIO: *UXUS* / CREATIVE DIRECTOR: *George Gottl & Oliver Michell* / PHOTOGRAPHY: *Mathijs Wessing* / AMSTERDAM THE NETHERLANDS
WWW.UXUSDESIGN.COM

UXUS was approached by a leading restaurateur in California to create a unique dining concept for their new location in California's State Capital, Sacramento. They created a complete restaurant concept including the interior restaurant layout and design as well as the branding and house style. The restaurant covers an area of 700 m2 and seats 250 guests. All areas of the restaurant –bar, wine cellar, main dining area & private dining– were created by UXUS.
Central to Ella's concept is the communal dining experience of the Table d'Hôte, which is designed to make the diners feel as if the chef has invited them to a private dinner party in his kitchen. Ella has won many international design awards and has been featured on the cover of several major design publications.

Uno de los principales restauradores de California se puso en contacto con UXUS para crear un concepto gastronómico único para su nuevo emplazamiento en la Capital del Estado, Sacramento. UXUS creó un concepto de restaurante global, incluido el diseño y la disposición interior del restaurante, así como el branding y el estilo propio. El restaurante ocupa 700 m2 y tiene un aforo de 250 comensales. Todas las zonas del restaurante –bar, bodega, comedor y zona privada– fueron creadas por UXUS. Fundamental en el concepto de Ella es la experiencia de comida comunitaria que proporciona la Table d'Hôte, que ha sido diseñada para que los clientes tengan la sensación de que el Chef les ha invitado a una cena privada en su cocina. Ella ha ganado muchos premios de diseño internacionales y ha aparecido en la portada de algunas de las publicaciones de diseño más importantes.

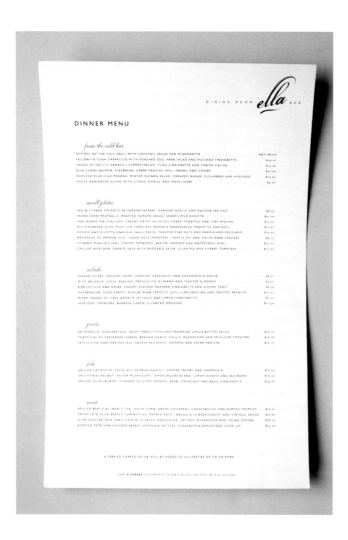

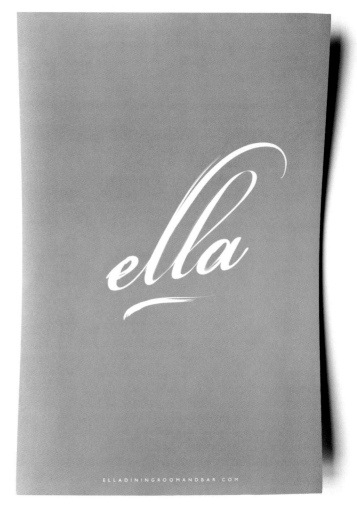

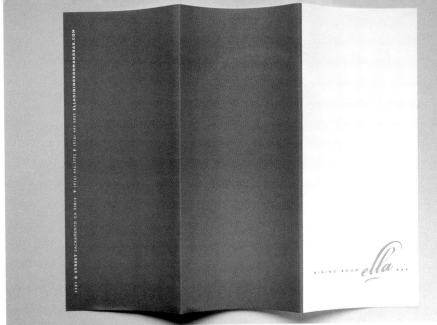

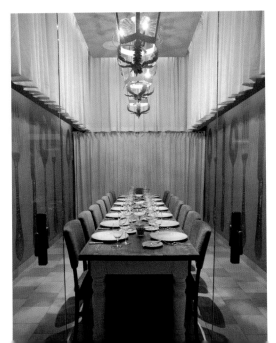

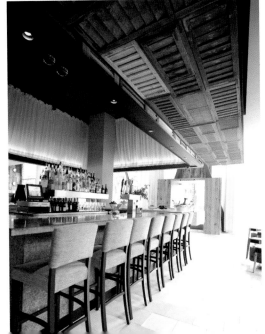

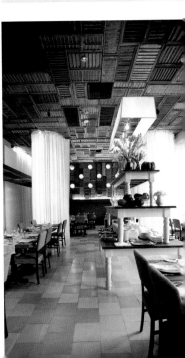

EL PATIO, EL CAFFÉ Y LIBERTY

STUDIO: *PAULA BERNAL* / CREATIVE DIRECTOR: *PAULA BERNAL* / DESIGN: *PAULA BERNAL* / SEGOVIA, SPAIN / WWW.BEHANCE.NET/PAULABC

I am not particularly fond of designing corporate images, nor illustrating them, but I absolutely adore food and restaurants, especially those that tell a story in every detail and delicious bite... And this precisely describes this family of restaurants located in the Macarena neighborhood in Bogota, Colombia. The first, the Italian restaurant El Patio, its Mediterranean place El caffé, and lastly Liberty, serving French cuisine - all are courtesy of EuroFood, the mother who runs and takes care of them. In my hands was an image overhaul for each one of these restaurants with over 20 years of history behind them. I am a graphic designer and this was my first ever job where I was art director, photographer and layout artist. The process came under constant evaluation throughout and every detail was polished until a graphic identity was found for each restaurant in order to make menus, cards, gift certificates, shelf displays, billfolds, placemats, stickers, and even small, personalized favors for each customer making special bookings. A single design was made for the wine and drinks list at all three restaurants, while the rest had their own items.

No me enamora diseñar imagen corporativa, tanto como ilustrar, pero definitivamente me encanta la comida y los restaurantes, sobretodo aquellos que te cuentan una historia con cada detalle y cada delicioso bocado...Y eso es lo que tienen esta familia de restaurantes ubicados en el barrio la macarena de la ciudad de Bogotá-Colombia. El Primero, Restaurante el Patio, de comida Italiana, El caffé, de comida Mediterranea y por último Liberty, comida Francesa. Todos amparados por EuroFood, la mamá que los cuida y administra. Son pequeños restautantes consentidos y llenos de detalles que hacen única la experiencia. En mis manos estuvo rediseñar la imagen de cada uno de estos restaurantes con mas de 20 años de historia. Soy diseñadora gráfica y esta fue mi primera experiencia laboral, donde me desempeñé como directora de arte, fotógrafa y diagramadora, el proceso estuvo en constante evaluación durante su proceso, se pulió cada detalle hasta alcanzar una identidad gráfica para cada uno de los restaurantes, para realizar cartas, tarjetas, bonos de regalo, habladores, pasacuentas, individuales, stickers, incluso pequeñas piezas personalizadas para cada cliente en caso de reservas especiales. Se realizó un solo diseño de carta para vinos y licores para los tres restaurantes, de resto cada uno contaba con sus propias piezas.

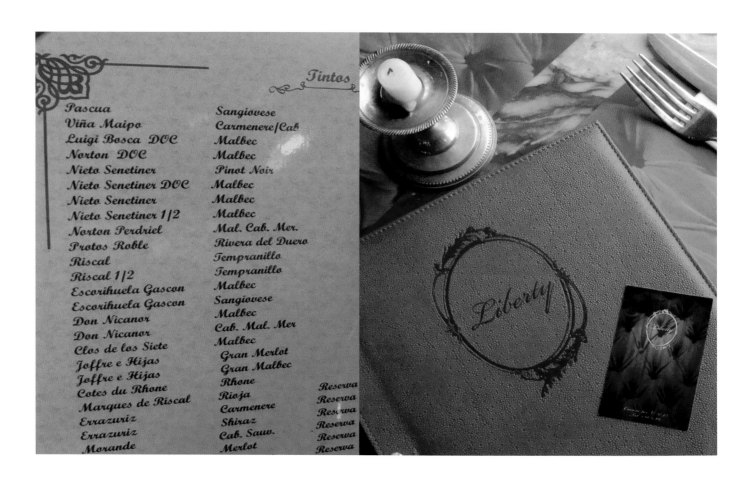

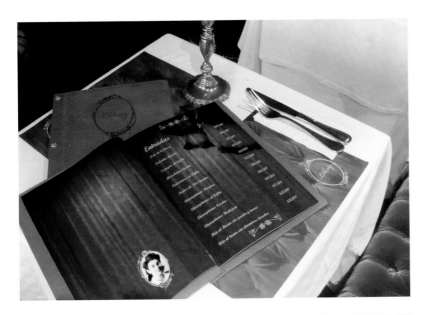

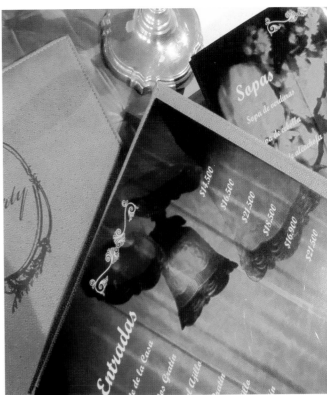

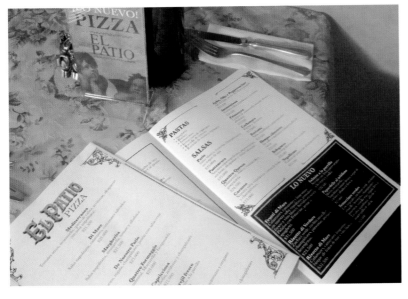

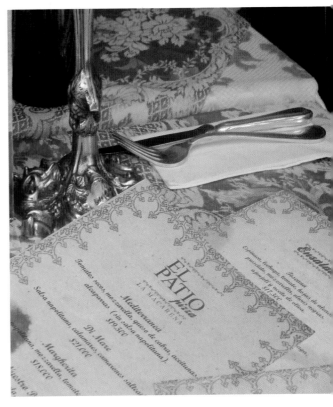

WHAT'S FOR LUNCH BY EL PATIO, CAFFÈ, LIBERTY

LE BURO

Studio: *INVENTAIRE* / **Creative Director:** *Thomas Verdu, Estève Despond* / **Designer:** *Thomas Verdu, Estève Despond* / **Montreal, Quebec, Canada**
WWW.INVENTAIRE.CH

For this unique bar/restaurant, which marries clean architectural lines with an early XXe century structure, I opted for the warmth and accessibility of a hand-written logo. The bar/restaurant has the goal and ability to attract a diverse clientele. From this, I created a sober graphic line using massive typographic compositions which could easily spark the clients' attention and curiosity. These compositions were also conceived as an element of decoration giving the walls depth as well as a dynamic feel. I therefore used typographical compositions as a basis for the bar/restaurant's range of informative and promotional materials. (menus, various promotional products).

Para este original bar-restaurante, que combina unas líneas arquitectónicas sencillas con una estructura de principios del siglo XX, opté por la calidez y la accesibilidad de un logotipo hecho a mano. El bar-restaurante tiene el objetivo y la habilidad de atraer a una clientela muy variada. Por este motivo, creé una línea gráfica sobria utilizando unas composiciones tipográficas muy grandes que atrajeran con facilidad la atención y la curiosidad de los clientes. Estas composiciones fueron concebidas también como un elemento de decoración que da profundidad a las paredes y sensación de dinamismo. Utilicé las composiciones tipográficas como base de toda la gama de materiales informativos y promocionales del bar-restaurante (cartas, productos promocionales varios).

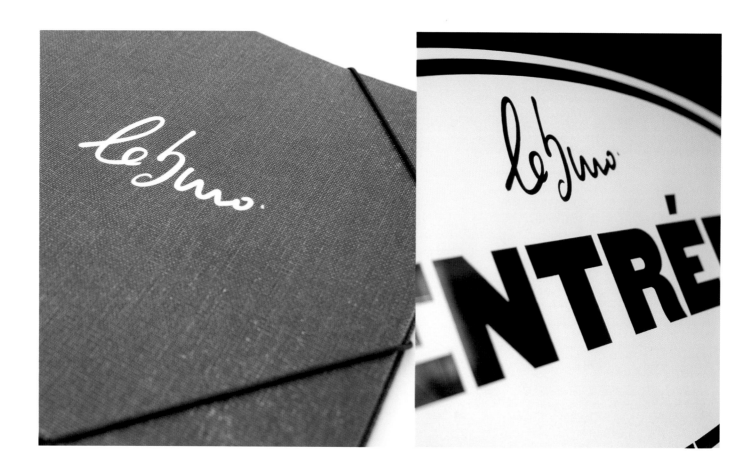

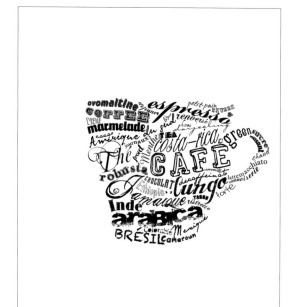

WHAT'S FOR LUNCH BY LE BURO

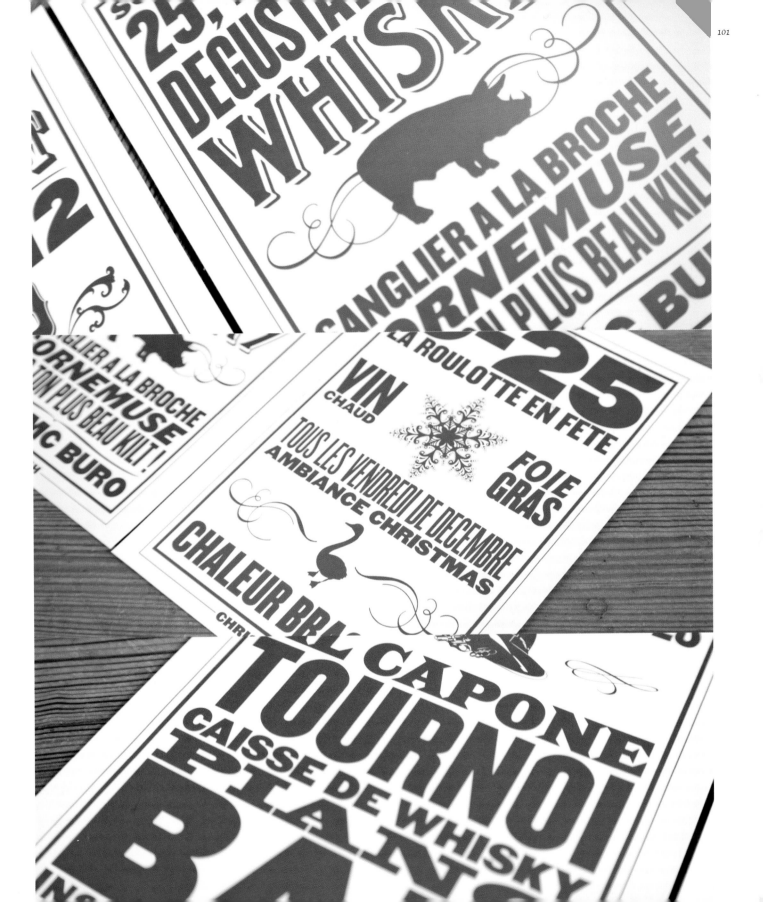

LA CIGALA AZUL

STUDIO: *SAVVY STUDIO* / CREATIVE DIRECTOR: *SAVVY STUDIO* / ART DIRECTOR: *EDUARDO HERNÁNDEZ* / DESIGNER: *RICARDO OJEDA* / INDUSTRIAL DESIGN: *ARMANDO CANTÚ* / NUEVO LEÓN, MÉXICO / WWW.SAVVY-STUDIO.NET

Concept development, branding, symbolism and iconography, website, applications, promotions, advertising campaign. The concept behind La Cigala Azul is based on a traditional seafood house given a new look. Combining materials led to past and present coming together. Being a restaurant that might just as well be found on the beach, we expressly developed the feeling of passing through the doors into a completely other place. Elements in the iconography clearly allude to the beach, fish, seafood, flavor and music. All had the intention of giving the brand opportunities to grow exponentially, using symbolic language that was easy to recognize and remember. The iconography forms part of the place itself, the menus, interior decor, and publicity.

Desarrollo de concepto, branding, simbología e iconografía, web, aplicaciones, promociones, campaña de publicidad. El concepto de La Cigala Azul se realizó en base a una marisquería tradicional re-visitada. Combinando materiales se logró incorporar al presente, elementos del pasado. Siendo un restetaurante que perfectamente podría estar en la playa, se desarrolló con la intención de que al pasar por la puerta te sientas en otro lugar. Se presentó una iconografía con elementos que hacen alusión a la playa, pesca, mariscos, sabor y música. Todo con la intención de que la marca tenga oportunidades de crecer exponencialmente, por medio de un lenguaje simbólico, fácil de reconocer y recordar. Esta iconografía forma parte del lugar, los menús, interiores y la publicidad.

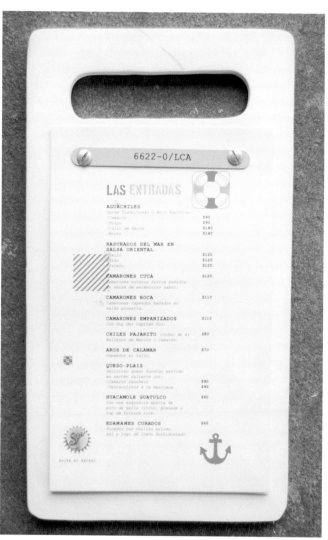

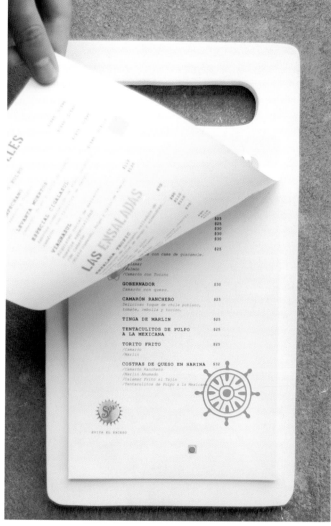

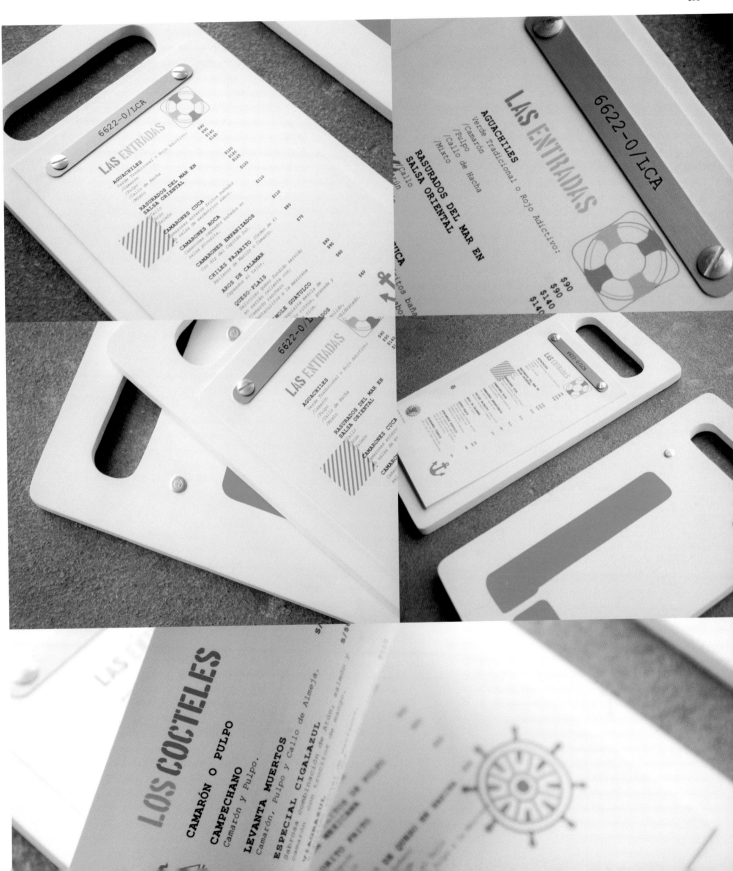

LA FÁBRICA DEL TACO

Studio: *Savvy Studio* / **Creative Director:** *Savvy Studio* / **Art Director:** *Savvy Studio* / **Designer:** *Anagrama* / **Industrial Design:** *Savvy Studio* / **Nuevo León, México** / www.savvy-studio.net

Concept development, branding, language, menus, applications and advertising campaign. The concept of La Fábrica del Taco is based on a truly Mexican taco house. Using elements that were a bit exaggerated, we sought a way to directly communicate to Argentines Mexico's popular graphics and culinary richness, a country that draws them in and a concept than gives them a sense of trust. Mexico and its popular culture form the basis for this restaurant's image, using icons and elements that have long stood, one that outsiders can easily recognize. The menus, made of recycled materials, can also be seen as both a translation and application of this place.

Desarrollo de concepto, branding, lenguaje, menús, aplicaciones y campaña de publicidad. El concepto de La Fábrica del Taco se realizó en base a una taquería muy mexicana. Utilizando elementos un tanto exagerados, se buscó una forma directa de comunicarles a los argentinos la riqueza gráfica y gastronómica del México popular. Un país que les atrae, y un concepto que les da esa confianza. México y su cultura popular son la base de toda la imagen de este restaurant, utilizando íconos y elementos que han sobresalido por años y que muchos extranjeros pueden reconocer. Los menús, realizados con materiales a los que se les dieron un nuevo uso, son igualmente una traducción y aplicación de este lugar.

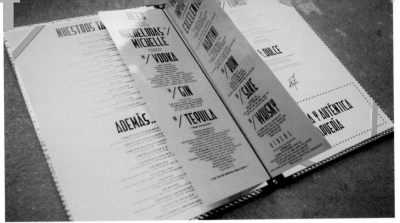

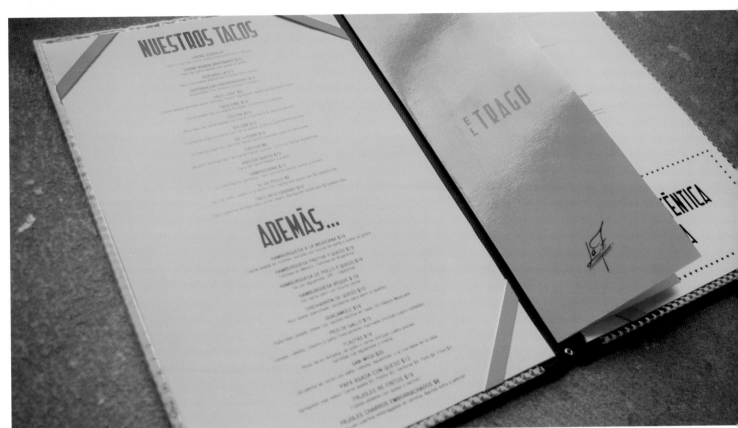

FLY SUSHI BY MELMAC

Studio: *The Food Marketing* / **Creative Director:** *Diego Galera* / Buenos Aires, Argentina - Valencia, España / www.thefoodmarketing.com

Sushi Fly by Melmac is a different place in Palermo Hollywood, Buenos Aires (Argentina) where you can enjoy sushi with friends in an informal and next. For this client The Food Marketing develops an image and positioning strategy of possession to the customer under the concepts of "modern" and "informal" stage (local gastronomy selling sushi) in which the graphic is normally clean and minimalist. For the development of this letter The Food Marketing applies the secret laws of an effective letter that make this a powerful selling tool for your restaurant. These laws do not focus only on aesthetics, but is based on techniques and knowledge guaranteed in the study of the behavior of individuals when making a purchase decision.

Fly Sushi by Melmac es un lugar diferente en Palermo Hollywood, Buenos Aires (Argentina) donde degustar el sushi con amigos en un ambiente informal y próximo. Para este cliente se desarrolló una estrategia de imagen bajo los conceptos de lo "moderno" y lo "informal" típico de los locales gastronómicos de venta de sushi, en el que la línea gráfica suele ser limpia y minimalista. Para el desarrollo de esta carta The Food Marketing aplica leyes secretas de una carta eficaz que convierten a esta en una poderosa herramienta de venta para su restaurante. Estas leyes no se centran sólo en lo estético, sino que se fundamentan en técnicas y conocimientos avalados en el estudio del comportamiento de las personas a la hora de tomar una decisión de compra.

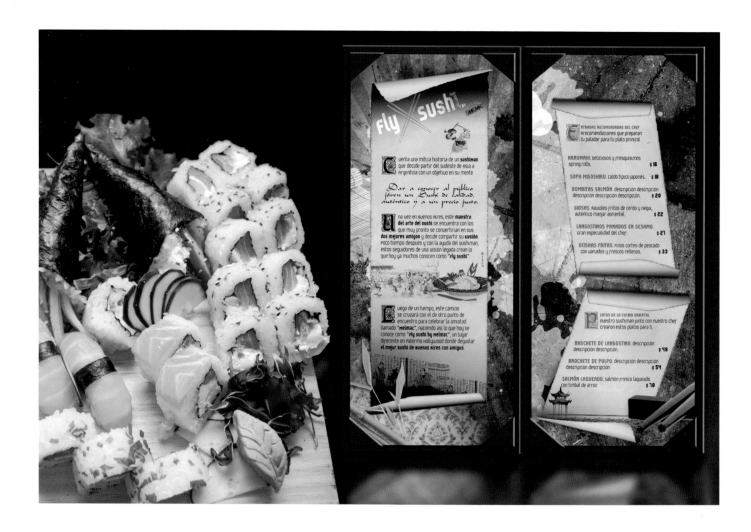

NOBLEZA GAUCHA

STUDIO: *THE FOOD MARKETING* / CREATIVE DIRECTOR: *DIEGO GALERA* / BUENOS AIRES, ARGENTINA - VALENCIA, ESPAÑA / WWW.THEFOODMARKETING.COM

Nobleza Gaucha is a somewhat obsessed grill house, a restaurant serving grilled meats, both barbecued and on a spit, to the absolute delight of its most loyal customers. Its dining rooms heavily feature wood in the furnishing, the floor, walls and decor. The style is quite rustic yet of remarkably high quality and notably restrained, draping its customers with its highly meticulous cooking style. In the design of the menu, the creative team at The Food Marketing emulated the materials, colors, authenticity and textures by using an expressly-made rough wood folder that was later treated to give it just the right color. Bone-colored laid paper and black and white printing were used, all protected by crepe paper to give the menu a touch of elegance to. The images are quite powerful and capture the "soul" behind the culinary concept; they show a wood-fire, a picture of a gaucho drinking "mate" and other references of pure Argentine culture. While leafing through the menu, customers will come across fragments from the well-known writer, Martín Fierro, who writes of gaucho customs and closes an experience this unique grill house suggests by reading their menu.

Nobleza Gaucha es un asador patogénico. Un restaurante en el que la carne asada, tanto a la parrilla como "a la cruz" es el deleite de sus clientes más fieles. Sus salas se caracterizan por el protagonismo de la madera, tanto en el mobiliario como en el suelo, las paredes y la decoración. Con un estilo muy rústico, aunque de mucha calidad, y notablemente sobrio, arropa a sus comensales en torno a una oferta gastronómica muy cuidada. Para el diseño de la carta el equipo creativo de The Food Marketing ha emulado los materiales, los colores, la autenticidad y las texturas con una carpeta fabricada expresamente en una áspera madera que luego se trataría para darle el tono adecuado. Los papeles escogidos son verjurados color hueso impresos en blanco y negro, con una protección de papel vegetal que da un toque de calidad y elegancia a la carta. Las imágenes son muy potentes y captan el "alma" del concepto gastronómico, presentando un fogón hecho de leños, una imagen de un gaucho tomando "el mate" y otras referencias a la cultura argentina más pura. En el recorrido de la carta el cliente se encuentra con fragmentos del conocido Martín Fierrro, que hacen referencia a las costumbres gauchas y cierran esta experiencia que propone la lectura de la carta de este singular asador.

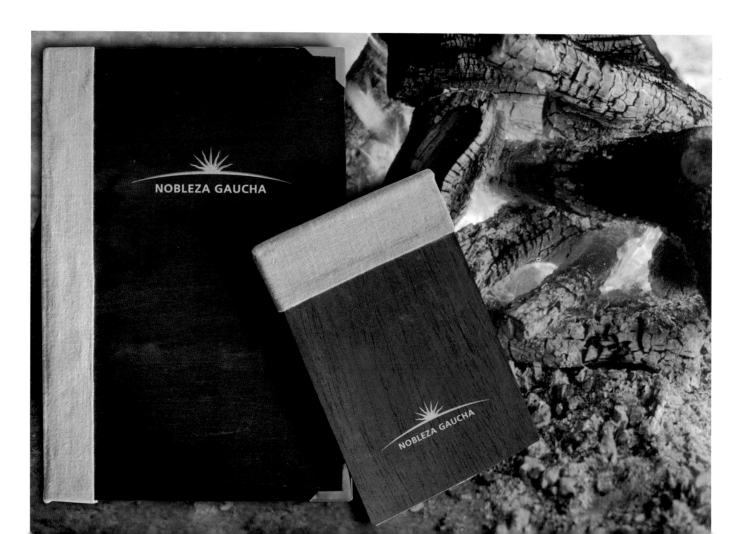

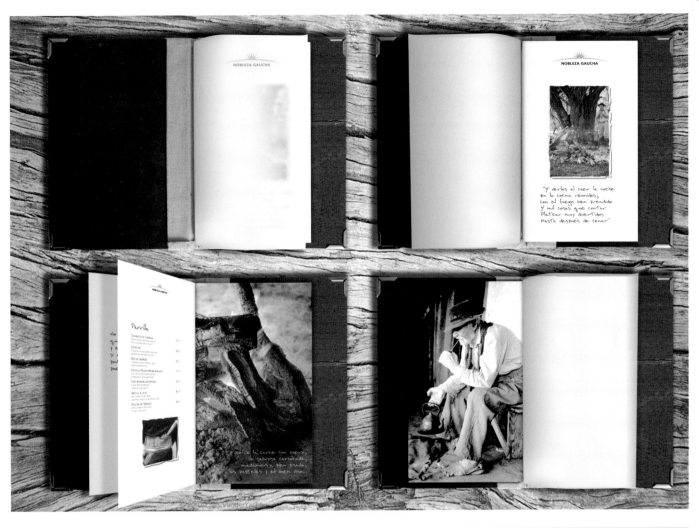

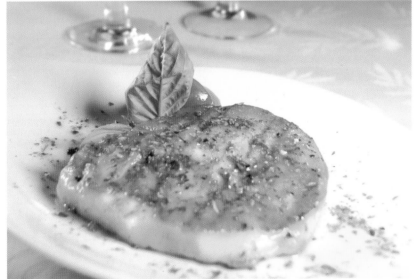

WHAT'S FOR LUNCH BY NOBLEZA GAUCHA

PORTAL DEL CAROIG

Studio: *The Food Marketing* / **Creative Director:** *Diego Galera* / Buenos Aires, Argentina - Valencia, España / www.thefoodmarketing.com

The restaurant and hall Portal del Caroig is the culinary suggestion from a hotel located in Enguera, Spain. Immersed in nature itself, hotel and restaurant guests alike are offered a very healthy and balanced Mediterranean diet. For the menu design, The Food Marketing brought together nature-evoking images in bluish tones and yellow shadows to emulate earth, water and nature. The typeface used has plenty of personality, playing with calligraphic ink fonts (quills) with straighter, more modern ones, giving the overall result a balance between the classic and modern, conservative and innovative, aspects that might perfectly define the Portal del Caroig.

El salón restaurante Portal del Caroig es la propuesta gastronómica de un hotel enclavado en Enguera, España. Inmerso en la naturaleza ofrece a los huéspedes del hotel y clientes del restaurante una dieta mediterránea muy saludable y equilibrada. Para el diseño de esta carta, The Food Marketing ha conjugado imágenes de la naturaleza en tonos azulados con sombras ocres que emulan la tierra, el agua y la naturaleza. Una apuesta tipográfica con mucha personalidad conjuga fuentes caligráficas (de pluma) con otras más modernas y rectilíneas, lo que da como resultado un equilibrio entre clásico y moderno, entre conservador e innovador, aspectos de definen perfectamente al Portal del Caroig.

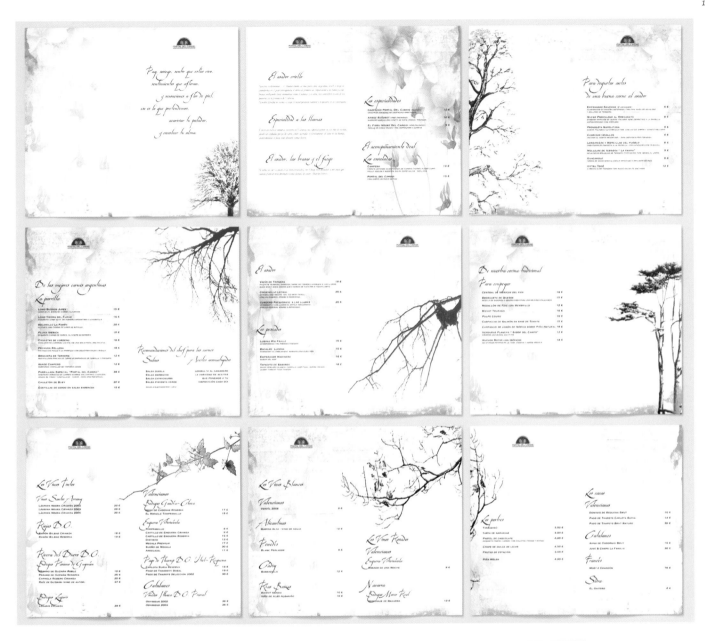

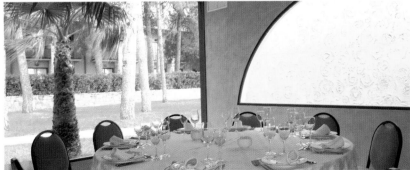

WHAT'S FOR LUNCH BY PORTAL DEL CAROIG